椅子戲
CHAIRPLAY

3 GENE-RATIONS

椅子戲
CHAIRPLAY

兩地三代創意三重奏
3 GENERATIONS
IN 2 PLACES CREATIVE TRIO [02]

IN 2 PLACES CREATIVE TRIO

02

劉小康 著
FREEMAN LAU

中華書局

Contents
目錄

Preface
序

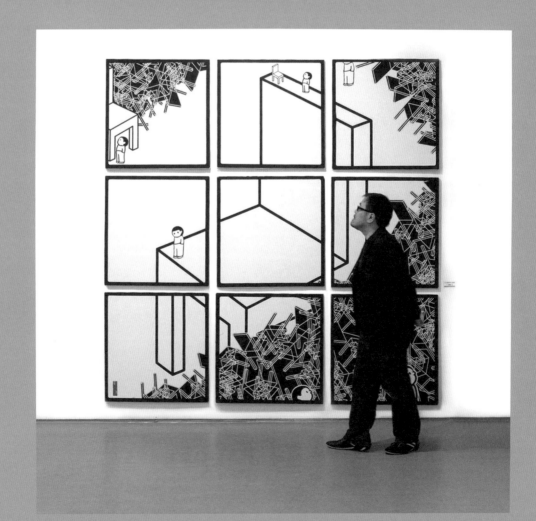

與友人
的創意交流

椅子真正作為我的作品主題始於 1996 年我為當時的市政局梳士巴利花園製作的大型公共雕塑裝置「位置的尋求」。

至 2009 年，上書局為我出版以我的椅子創作為主題的一本小書《十年椅子》時，一位朋友向我提議了「椅子戲」這個名字，我十分滿意！後來，我透過椅子這主體形象不斷探索，以不同的角度、材質、生產方法等，以各種方式創作出不同類型的作品，當中包括海報設計、雕塑、家具、裝置等。而「椅子戲」就成為我這一系列作品的共同題目。

既然作品以「椅子戲」為題，作品相關的展覽也自然而然地沿用「椅子戲」這名字。我的「椅子戲」主題展覽曾在香港、北京、上海、蘇州、廣州、台北等地展出。為配合展覽，我們也出版過數本小冊子。

這次我再以「椅子戲」為題目出版，主要是要整理近年作品。特別是自冠狀病毒病疫情發生後，兩次在上海和廣州展出的作品。疫情期間，內地與香港未能通關，我唯有把設計圖紙都送往內地製作，甚至展覽期間我都沒法赴會。這幾組作品連身為作者本人的我都未有親眼見到過，所以希望藉此次出版把作品系列整理一下。

要整理作品，此書的內容當然不乏作品的緣起及其背後的故事。去年，香港 M+ 視覺文化博物館開幕，他們展出了我於 1985 年創作的「我係香港人」海報。

策展人和一些朋友都問我，海報上那一把不中不西的椅子有否影響到我之後「椅子戲」的創作。我從未就這個方向深思熟慮過，但顯然「椅子戲」中的「Duo」和「Intertwined」系列似乎都不約而同地與海報上的椅子有一些相通之處。或許這樣的一個整理過程，也能為我帶來一次重新思考、重新認識自己的機會。

其實，當年朋友為我改「椅子戲」系列名稱時，也替我分析過，我的早期作品與近期作品之間的關連。坦白說，作為創作者，我一直只醉心享受創作的過程和當中的樂趣，一切都隨心而起，未曾依從什麼線索或計劃，所以朋友的提醒對我來說是一言驚醒！

歷年來，老師和朋友們都為我寫了不少介紹或批評文字，至 2015 年香港文化博物館展出我的回顧展「劉小康決定設計」時，更用錄像訪問了 20 多位香港及海外朋友。由於他們來自不同地域、不同背景，甚至不同界別，因此他們都以各式各樣的角度閱讀我的作品，得出非常多元的評語。對於這些評價，我十分感激，也十分感動！幾年以來，我一直都想回應一下錄像訪問的內容，與老師和朋友們作個交流。我希望藉着這回再次出版《椅子戲》一書，能自我剖白一下我的創作理念，也分享他們對我的看法，分析這些評語與我的創作理念之間的關係。我相信這樣的一個過程定必對我日後的創作有所啟發。

Chapter
章節 1

椅子戲決定設計

劉小康

椅子，是承載人的坐具，也一直承載了我與世界對話的思考和情感。在 **30** 多年的創作生涯中，我鍾情於不同的創作主題，椅子不僅是其一，更是我創作生涯的標記。由最初個體位置的象徵，到男女或陰陽的契合，再到群體的結連和共存，藉着不同的椅子形態，我希望透過創作歷程，更加明白人與人的關係，以至自己與世界的關係。因此，這是一個不會完結的主題。

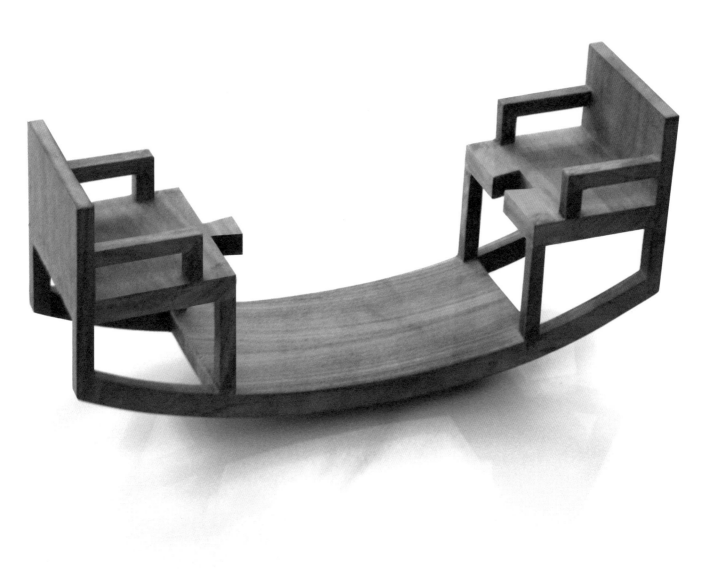

位置

我出身於平面設計，海報自然是我第一次運用椅子元素的設計平台，從 1985 年中英劇團蔡錫昌導演劇場「我係香港人」海報的中英合併椅子，1993 年「香港二三事」和 1995 年「香港九五二三事」的乒乓球桌，再到 1994 年「審判卡夫卡之拍案驚奇」的桌子，家具元素開始進入我的作品系列。然而，我真正運用椅子探索人與世界的關係之創作，卻是 1995 年我第一件立體公共藝術作品「位置的尋求 I」。這一年，末屆港督彭定康帶來一系列政制改革，大幅增加香港人參政的渠道，包括立法局直選議席和功能組別議席，又增設香港藝術發展局委員提名，人為了爭奪位置互相競爭，即使在選舉中勝出，卻未必適合其位，為香港社會帶來貢獻。在這樣的歷史背景下，再加上早年王無邪老師在一次演講中從個人身份探討位置的尋求，這些因素都啟發了我，用椅子象徵人所處的位置或所掌的權力。

雖然「位置的尋求 I」是椅子系列的第一件作品，但這時期人形是椅子作品中不可分割的元素，因此人指向遠方的形體雕塑是當中的另一主角。1997 年，我參與以「溝通」為題的台灣印象海報設計展，運用人形與椅子的符號組合來製作關於九七回歸的海報，三張海報分別以文字溝通、心靈溝通和面對面溝通展現不同的溝通方式。其中面對面溝通那張，我以椅子代表坐下交談的機會，二人之間連接着很多椅子，代表要有多次面談才能溝通。這張以「溝通的橋樑」為題的海報，不單為展覽外加了「Patient」（耐性）主題，也是我在椅子作品系列的轉捩點：我將椅子由象徵個體，變成代表一個社群，用椅子與椅子的關係，探討人與人的關係、人與社會的關係，甚至是群體與社會之間的互動關係。這種象徵層面的提升，為日後椅子系列提供了更豐富的含意基礎。

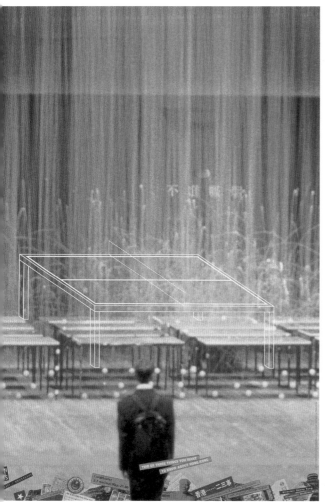

「香港二三事」（1993）

「溝通」海報（1997）

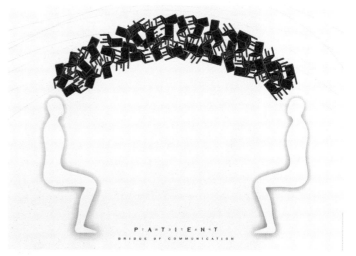

「溝通的橋樑」海報（1997）

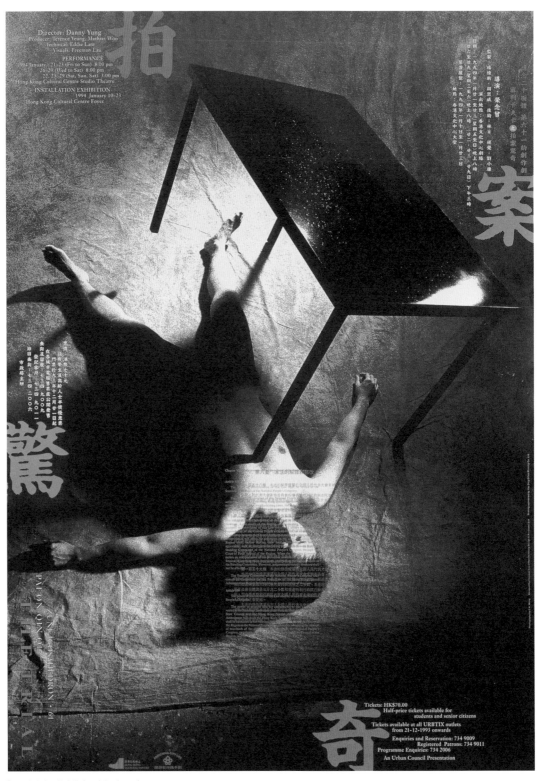

「審判卡夫卡之拍案驚奇」海報（1994）

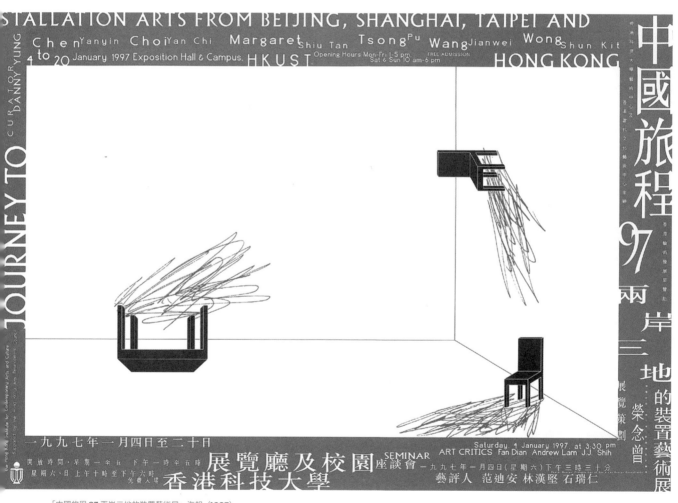

「中國旅程 97 兩岸三地的裝置藝術展」海報（1997）

這張海報更啟發了我於翌年創作另一立體作品——「位置的尋求 II」，1998 年在香港藝穗會展出。我從政府機構借來大量椅子，運用竹棚紮作技術把椅子不規則地高高疊在一起，暗喻回歸帶來人心的失控和混亂。由港英政府遺留下來的椅子，充滿歷史痕跡，雜亂無章地堆砌着，代表政權交替下，人面對渙散的舊制度、未知的前路而產生的浮躁。椅子也再次象徵了人對權力的追求，而且在亂局中仍想分一杯羹。這個展覽曾引起一些爭議，因為椅子由港英政府機構借來，怎料我用借來的椅子反諷舊政府的失序和脫軌，所以自此我不能再借用這些椅子。

繼以溝通為題的人形與椅子海報後，我有一段時間，不斷把人形與椅子結合，無論是平面設計，還是立體作品，人形更發展成另一重要的作品系列。我當時運用的人形圖象，泛指所有人，但簡單線條的外形看上去卻像男性，這與我一直不太懂畫女性有關。後來人形符號逐漸在「椅子戲」中退去，因為我轉而認為其實看到椅子，就能聯想到人與椅的關係，例如看到梳化（沙發），就能想像人是軟軟地攤坐其上；看到中國明式家具，可以想到人是端正地坐着。椅子已經能夠反映人的狀態，於是椅子直接取代了人，成為椅子作品中唯一的元素。

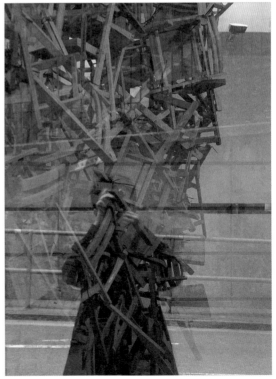

「位置的尋求 II」（1998）在香港藝穗會展出。

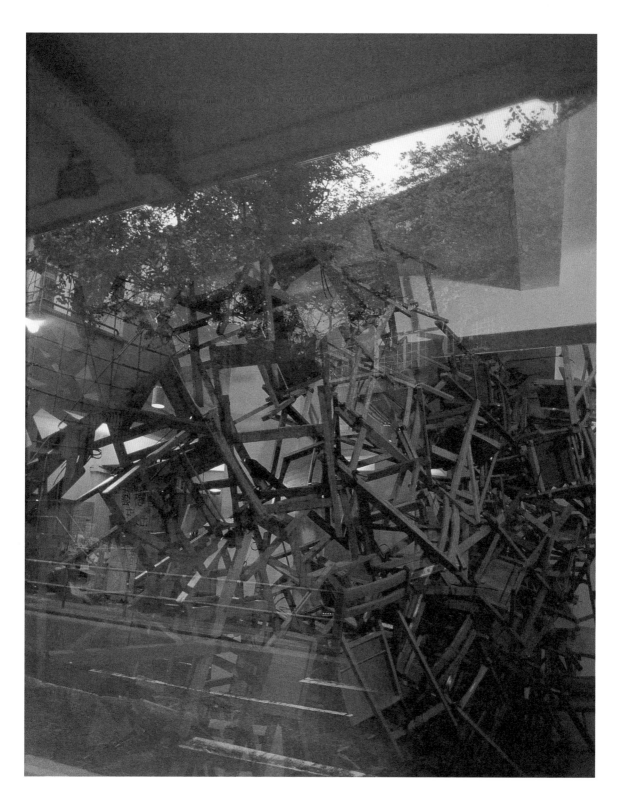

陰陽

在接下來的椅子創作中，椅子不單代替了人，更透過各種形態化身成「人」的隱喻，例如椅子之間的結合、變形、伸延、方向等，象徵各種人與人的關係狀態，也展現了我對社會狀況的觀察和思考過程，我也從中重新認識不同的社會價值觀。

2000年，香港大學美術博物館舉行的「海道卷I：人」主題海報展，我共設計了兩個系列共九張海報。由於展覽題目與日本有關，我想到日本的扇子和杯子是用體積大小分別代表男女，因此聯想到以椅子為喻體，創作了兩張一樣大小的椅子圖案，象徵兩性平等。椅子坐面的一凸一凹設計，分別代表男與女，以及中國傳統文化中的陽與陰，並以此設計了四張海報，包含了四種兩椅結合的形態。由於一凸一凹的椅子結構暗示兩性性徵，四張不同形態的

男女椅圖案，也令人聯想到四種做愛的姿勢。另外五張堆疊或排列成群的椅子乃「城市」系列海報，象徵由人組合而成的社會，以至城市、國家。

後來我把這些椅子圖案製作成立體作品，並在各地舉辦展覽，引起了顯著的回響。關於男女椅的設計，不同地方的人看法各異，體現了社會文化的差別；作品以性別為題，自然也引起了兩性觀眾極為不同的觀感。在新加坡展出時，有人覺得設計有趣，坐上去相當舒適，而且當他們坐在椅子上，聊天的話題都變成由性別議題開始，再發展至其他話題。情況在香港卻不太一樣，觀眾不但沒有展開相關討論，更甚少人坐上椅子去感受；有不少女性對作品表示抗拒，認為凹凸的椅子形態令人尷尬，當她們被邀坐上椅子時，甚至表示感到被冒犯。

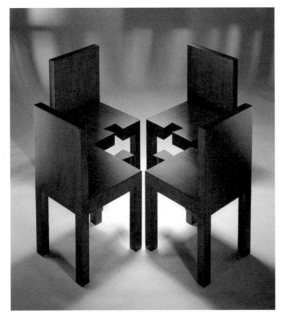 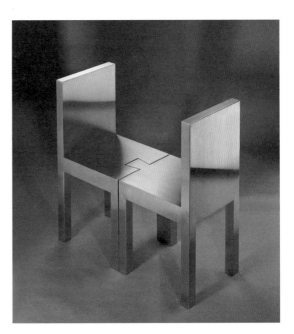

「男女椅」椅子

有趣的是，在外地我們卻不時見到有女孩愛坐在代表男性的椅子上。在每場展覽中，每個觀眾在坐與不坐、坐哪一張椅子的選擇中，都說明了他們個人的思想信仰或者社會道德觀。線條分明、具性徵意味的椅子設計，不僅勾畫出男與女的界線，同時暴露了我們平時隱諱的情感，把社會文化的忌諱赤裸於人前，讓人無從逃避，直面主流社會的禁忌。這種互動，令椅子作品不再是純設計上的概念，乃提升到「藝術品」的層次。在展覽現場，觀眾透過觀賞和真實接觸，直接與椅子互動和對話，椅子作品就成為了他們思考和討論相關題目的媒介。

男女椅的創作，除了從平面到立體，我也嘗試用不同材質製作椅子作品。2003 年「Duo」系列，一對對椅子分別由不鏽鋼、鋼絲、藤條和木頭所製。我希望透過不同的材質，探索椅子元素的更多可能，各種材質代表了人跟椅子一樣有不同本質和內涵，散發不同的魅力。

「男女椅」作品與觀眾的互動，引發了「椅子戲」主題的出現。2005 年，我首次以「椅子戲」為展覽題目，在日本、北京、香港和台灣四地展出過往創作的椅子作品。值得探討的是，四個場地的展出，發展出四種遊戲規則。椅子本來是設計來讓人坐在其上，耍弄一番，但很多時候人卻反過來被椅子戲弄。這現象不禁令人聯想起很多現代社會的實況：例如許多權力遊戲，如各地的議會制度，都是由人設計的，但當人處身其中，我們的位置卻不必然是主動的一方，人往往容易被制度操控，由設計制度的一方變為權力遊戲下的犧牲品。人與物的關係，隨時是反客為主，我們為物所欺而不自知。

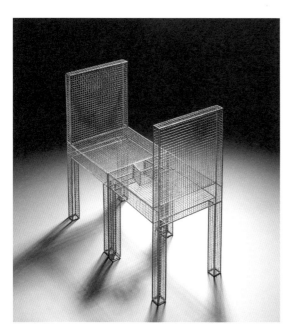

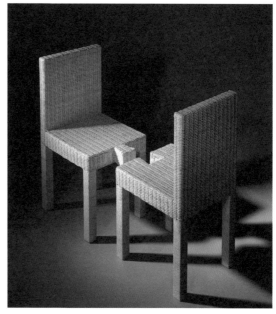

在台灣展覽的開幕禮上，我請來香港文化人梁文道和台灣評論家南方朔坐在模仿舢舨的搖搖椅上對談。我希望借模仿舢舨的椅子來講述香港故事。從前香港有很多舢舨，單在舊天星碼頭旁已有不少，可惜現在已消失無蹤。我小時候覺得舢舨很神奇，兩個人搖船的姿態不一，一橫搖一直搖，但船卻能不偏不倚地前進。我借此再次探討人與人之間的溝通，我認為語言的溝通可能不是最真、最直接，反而人與人之間的動作感應很微妙，坐着聊天時的動作可能比語言更具感染力。梁文道曾如此評論我的椅子：「椅子變身文化文本。」他說觀賞我的椅子作品時，重點在於椅子與坐它的人的關係。他又指出，椅子的安排位置和形式，已經決定了人與人之間的溝通方式、內容和主題，更可用作觸發某種溝通與討論方式的空間安排。梁文道進一步提到，椅子可以是一種「聲明」，當日本、印度等亞洲國家傳統上習慣盤腿坐在地上，對他們而言，椅子是西方國家的物品，因此印度國父甘地經常席地盤腿而坐，尤其在面對西方政治領袖或接受西方新聞媒體採訪的時候，以示對印度傳統文化的重視。因此他說：「盤腿而坐是一種政治聲明，不坐椅子是一個政治表態，是一個文化的 Statement。因此對一個亞洲國家或亞洲人來說，坐椅子本身不是那麼簡單、天然的一件事情。」

除了「Duo」的二人對坐椅子系列，在 2006 及 2007 年，陰陽椅系列延伸至二人和四人對坐的搖搖椅。組合中椅子數目的增加，搖搖椅的設計，都改變了人與人的溝通模式、討論空間和對談心態。搖搖椅講求力學的設計，對坐的人其體重若相差太遠，就會失衡，人仰椅翻，產生不了對話。在這種椅子設計上對談，席上的人難以透過對話產生溝通，如梁文道對我的設計的推論：「彼此交流是不重要的，重要的是你怎樣直接去聽講者說的話，或講者跟你之間的關係。這樣的椅子座位的安排，已經決定了你們彼此之間會發生什麼關係。」這些搖搖椅系列，包括不同材質的製成品，由木材製成的大型立體裝置、水泥製作的公共藝術，到有機玻璃製造的小型擺設。

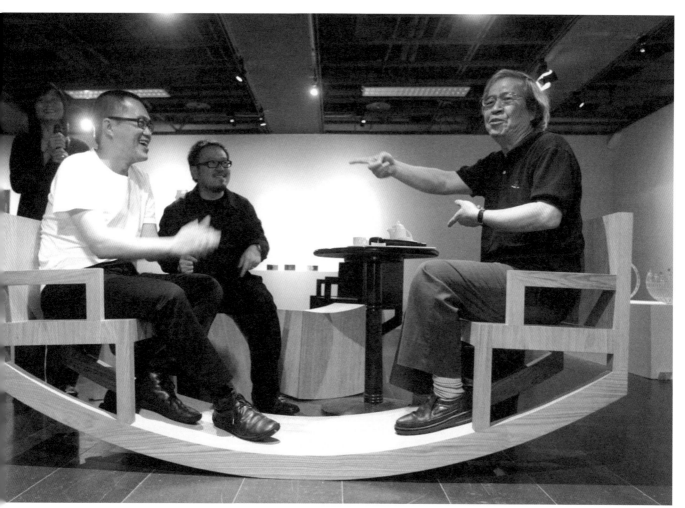

劉小康與梁文道（左）、南方朔（右）攝於「椅子戲」劉小康作品展（2005）。

群體

一人一椅,探討個人對位置的追尋。「男女椅」以兩張椅子塑造人與人之間的關係,皆屬探討個人層面的心態和選擇。當椅子數量多於兩張,組合可以千變萬化,椅子代表的,往往變成一個群體、一個社會,甚至一個國家。椅子既是人的符號,必然也能表達以人為基礎的社群關係。

2002 年,香港回歸五年,社會各種政治議題的爭拗不斷湧現,但主要是因為在政權交替後,社會對制度和文化的理解和期望存在不少分歧。馬家輝邀請我以團結為題,設計宣傳單張。我把多張椅子圍成一圓圈,椅子與椅子的側面以男女椅方式互相榫接,緊緊扣成一個密不可分的椅子圓形。椅子位置面向圈內,促成人與人面對面的交流機會,以此回應當時的特首董建華先生呼籲不同意見的人回歸團結,早日解決爭拗。除了回應現實政治的需要,在中國傳統社會,圓圈代表團圓,中國人凡事追求團圓美滿,因此過年過節家人要團聚,家庭才叫幸福。團圓也代表團結,所謂團結就是力量,因此海報名為「團結力量大」。此設計刊於回歸五週年當日的《明報》世紀版,佔去全個版面,十分罕見。

這時期我所展出的一系列椅子作品,在展覽現場猶如舞台上戲中的不同場景,等待演員上場。椅子靜默無聲,等待對話的發生,參觀者彷彿舞台上的演員,與椅子發生流動的關係。這樣產生的對話,無聲勝有聲,一切盡在不言中,顯現多層次的張力與想像空間。

對應「團結力量大」密不透風的圓圈狀態,2003 年的「議程」系列作品,述說的是另一種溝通的狀態。在一堆圍成圓形的椅子中向外拉出一張,形成了一道缺口,看上去圓形不再

團結香港 新力量 二○○二年七月 回歸五週年 團結新動力

「團結力量大」海報(2002)

圓滿，但卻同時是一個出口，讓圈內討論的人重啟與外界溝通之門。若以中國人慣用的圓月比喻，陰晴圓缺本是自然常態，不同時間展現不同景色，同樣值得欣賞。此乃「議程」系列中的「第一號議程」，由「團結」海報的平面形式，轉至以立體椅子呈現。

系列中的另一作品「第二號議程」，我以一組不同材質和性別象徵的椅子排成一個圓圈，有男有女，有陰有陽，有金屬有木頭，有虛有實，有疏有密。這個世界是舞台，椅子是主角，我們是觀眾，人生如戲，台上台下，夢想與現實皆聚合在這圈椅子戲中。這系列取名「議程」，既是指社會輿論探討的內容，也是我們人生面對的課題。作品中的八張椅子，也是來自同年的作品「Duo」，再次集合不同材質的椅子於作品中，除了表達椅子的不同本質和魅力，更象徵群體內人與人的差異的必然性。圍成圓圈代表團結，不同特質的椅子強調和而不同的和諧狀態。

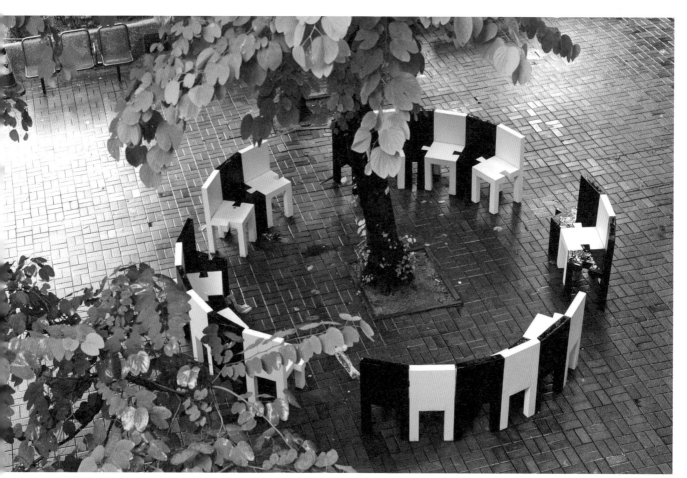

「第二號議程」椅子裝置（2012）

2004 年，我藉兩張「和而不同」的海報，表達對不同聲音和多元價值的包容和重視。我參與的是以漢字為主題的中國全國美術作品展覽（簡稱「全國美展」），以陰陽椅子圖案分別建構「和」與「同」兩個漢字，在圍成兩個「口」字的並排椅子中，分別安插一張極長椅面和極高椅背的椅子，以此點題。兩張「特別」的椅子，象徵群體或社會中各種與別不同的意見和價值觀，看似破壞了和諧的畫面，製造不安的感覺。然而，容納差異的胸襟和勇氣，對於今天的香港，無論是普羅大眾，還是掌握權力的人，都極為重要。

Compatible Difference

「和而不同」海報（2004）

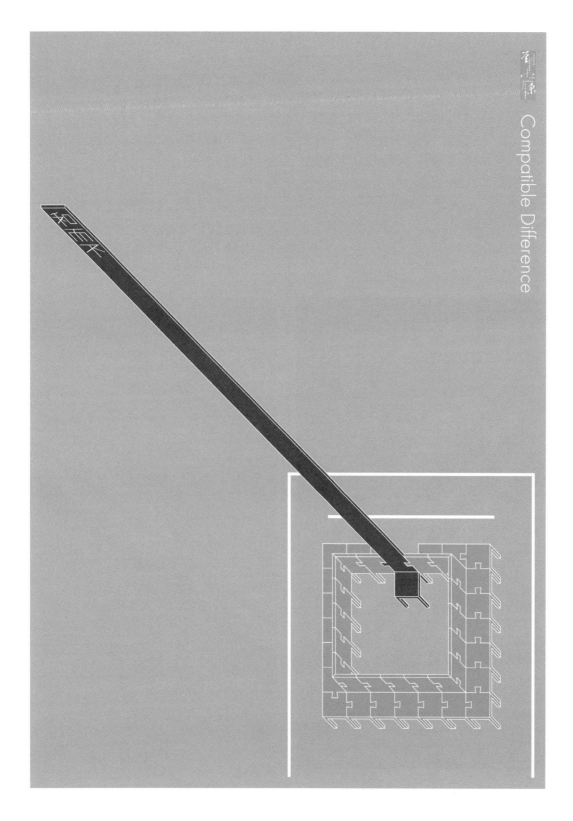

Compatible Difference

連理

陰陽椅的入榫設計、對坐的搖搖椅設計,象徵人與人的溝通與關係,也代表物與物的連結;繞腳椅則是另一種說明人與人生命相交和連結關係的設計,後來這靈感還衍生出筷子設計作品「連理筷」。繁忙的城市生活中,各人都按自己的軌跡生活,彷彿走在不同平行線上。我們偶爾在平行線上加上小繞結,撮合平行的軌跡。生命之交匯,像匯川成河,帶動各項事情,也帶動彼此前進。2008 年,我與朱小杰合作,第一套概念沿於「Duo」的「連理椅」作品以立體家具形式創作 —— 兩張椅腳相繞的椅子,分別由材質、紋理和顏色都不同的木頭製成,代表本質、氣質、個性都不同的人,偶爾也會因命運際遇使然而碰上,而且因各自的特質,產生恰到好處的合作和連結,由毫不相干的個體,變為緊密依存的組合。

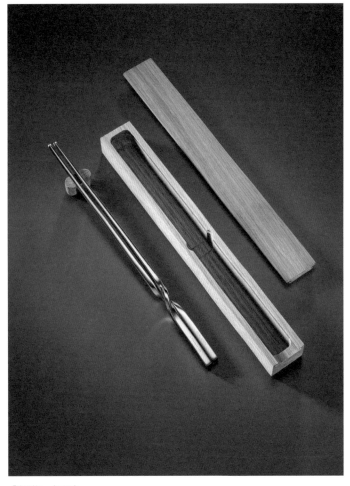

「連理筷」(2012)

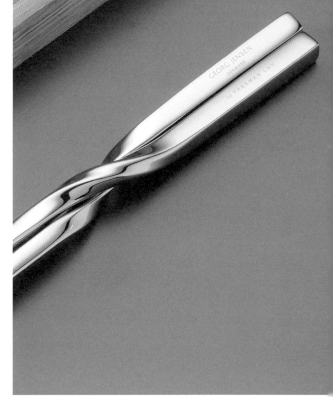

變化

近年，我致力思考如何把「椅子戲」系列與傳統工藝結合，並透過跨界合作，發展創意產品，例如十二生肖家具系列的 Piggy Chair 和 Pony Chair，都是這種嘗試下的成果。作為一個平面設計師和藝術家，我總希望突破創作形式的限制，把設計概念和心中的故事說得更清楚，因此在我的創作生涯中，平面與立體的交錯互換不斷地發生，變化多端。在一系列立體椅子作品後，我再次透過海報設計，將椅子的比喻表達得更豐富。

「共生」海報，是 2014 年的作品，我首次以椅子代表樹葉，不同高矮的椅子掛滿整棵大樹。椅子不單可以表述「人」，也可以代表一個社會，甚至地球。共同保護地球自然生態，是現時世界上最迫切的議題之一。此海報的創作靈感，源於 2002 年「等待果陀」海報的大樹概念。此設計亦被製成立體雕塑作品。另一幅 2015 年「淨土」海報中加入菩提葉元素，在繁囂的城市，尋找安靜，藉此表達對今生安靜心境的追求。這是我現階段人生價值的映照，也是近年對佛學哲理的頓悟。

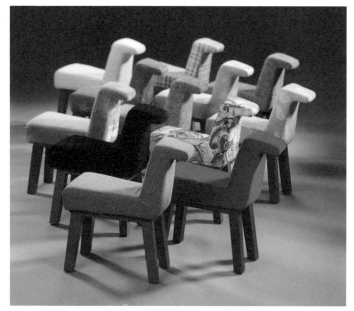

Pony Chair（馬仔凳）（2014）

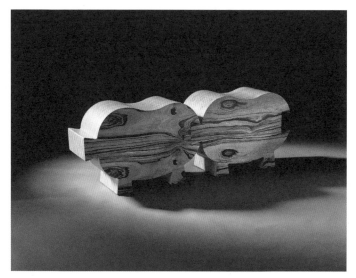

Piggy Chair（豬仔凳）（2010）

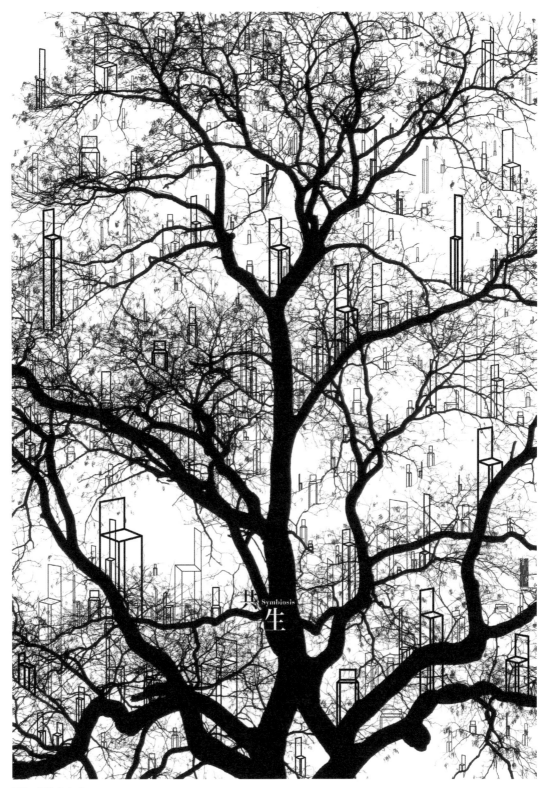

「共生」海報（2014）

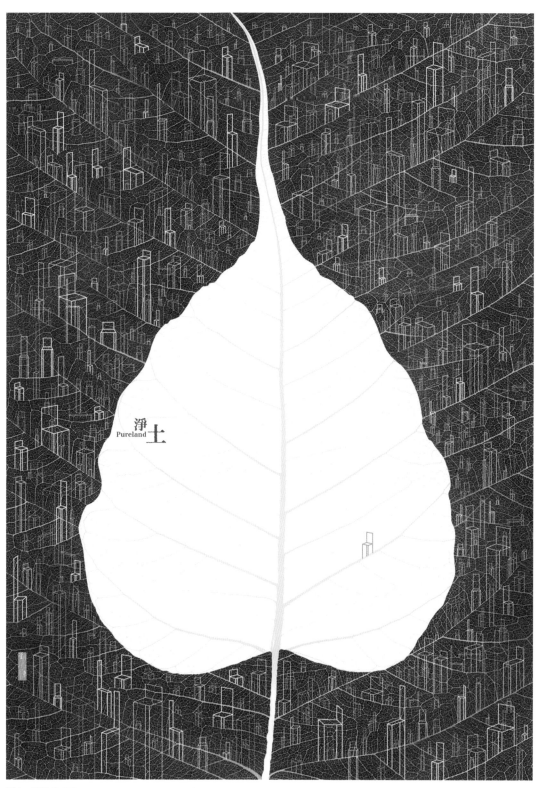

「淨土」海報（2015）

椅子戲的另一個匯合點，是書法藝術與椅子家具線條的結合。「對『無』入座」我較早的一個嘗試。台灣著名書法家董陽孜老師為我書寫了「無我」、「無盡」、「無礙」、「無漏」四組字，我把它們印在變化組合的椅子上，椅子形態是受了巢睫山人的「益智圖」由傳統七巧板變成十五巧板的啟發。透過此中國古代拼圖遊戲，

構成了另一「椅子戲」概念，用椅子變化無窮的設計回應萬變人生，遊戲人間。

我又發現，中國書法視覺文化是講線條而非形式，與椅子設計有相通之處，於是後來發展了「座『無』虛席」的設計，利用董老師所寫的「無」字的其中一橫畫，造成椅背的線條。

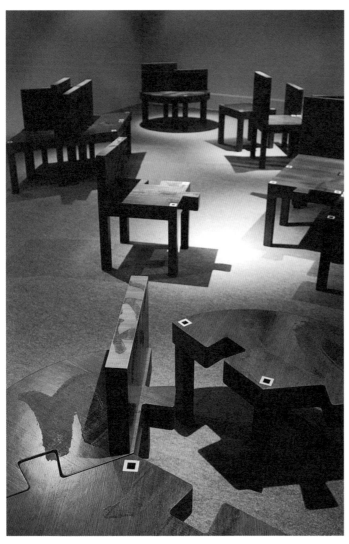

「對『無』入座」（2009）

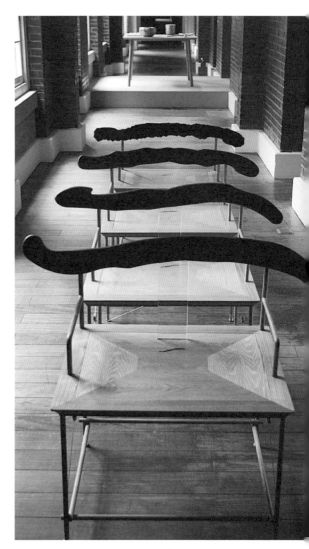

「座『無』虛席」（2009）

生產

要把設計作品發展成為創意產業產品，生產量的限制是我們素來面對的挑戰。過往製作的立體椅子作品，例如「Duo」和「議程」系列，合作的是非傳統的家具製造商。朱小杰啟發了我思考如何將椅子變成創意產業。他經營家具廠，製作可供量產的家具。雖然他生產的是中式家具，但其實採用的是經營西方家具品牌的手法。我過去設計椅子時，未思考如何量產，作品只能在特定的空間作為裝置藝術，卻不適合放在家中作為日常家具。2011 年，北京舉行了首屆北京國際設計三年展，當中清華大學美術學院為朱小杰和我策展了「椅子情‧椅子戲」展覽，前者代表朱小杰，後者當然就是我。我在展覽中展出了二個系列的作品，包括「對『無』入座」、能收能展的鏽鐵摺椅系列和繞腳椅系列。繞腳椅系列中，除了過去的作品外，我還特意為該次展覽設計了一批全新的仿明式家具繞腳椅，象徵文人思想上的交流。

以往，我的椅子戲創作著重概念，把椅子視作符號，又如梁文道所言，是「文化文本」。與朱小杰的合作中，椅子元素的運用仍然介乎符號與功能之間。直至為該展覽製作繞腳椅的過程中，我讀到趙廣超的《一章木椅》，學習到明式家具的形態和黃金比例。我從書中找來幾張我喜歡的明式椅子形態，用回原本的尺寸，

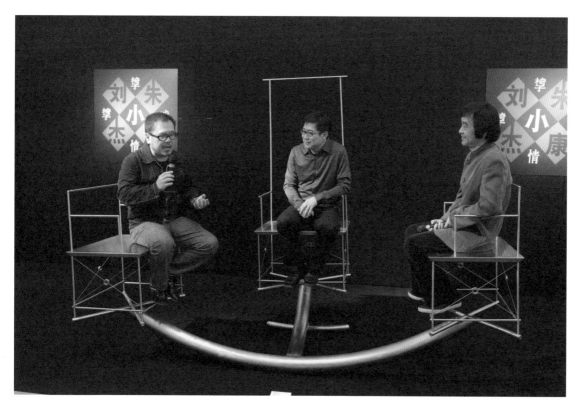

劉小康與杭間（中）、朱小杰（右）分別坐在「椅子戲 III」的三個座位上。

「椅子書法I」海報（2009）

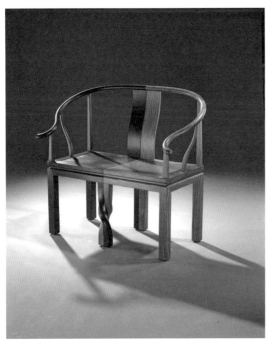

明式繞腳椅系列（2011）

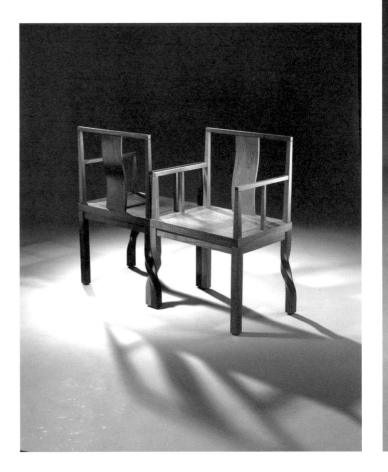

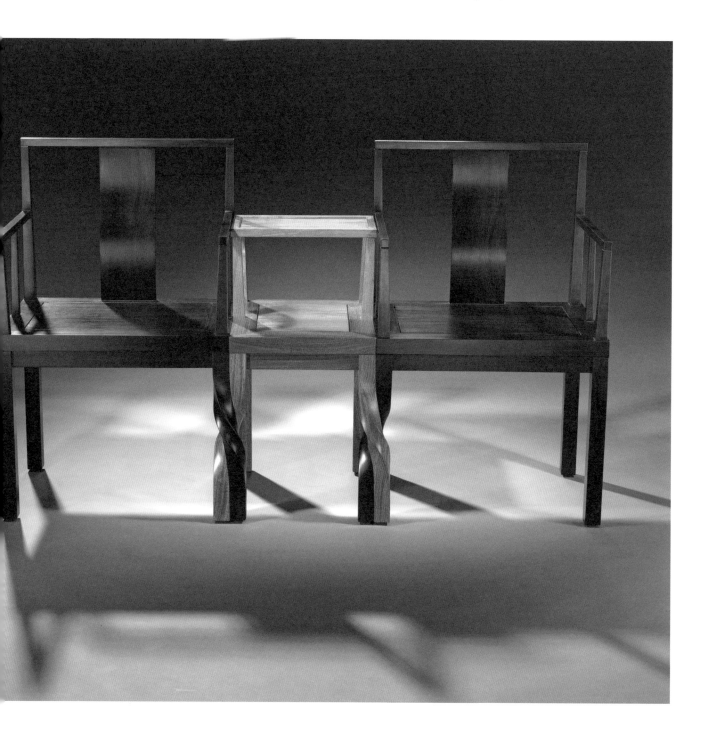

改動其中細節，注入我的風格元素和現代感，變成了我的作品。透過這次實踐，我理解到為何明式家具如此受推崇，也開始鑽研中國人造家具的概念，於是參照家中的仿明式家具，並仿製它們，重新學習製造中式家具的方法。我曾探訪北京著名家具設計師田家青先生，學習明式家具的演繹手法。透過朋友介紹，我又新認識了製造中式家具的老行尊，見識到人手打磨與機器製造的分別，學習如何結合電腦設計的圖紙與實際工藝師的經驗，運用於專業的中式家具設計中。

創意產業是一門講求設計與商業結合的藝術，出於商業角度的考慮，我嘗試在開會時不談創作方案，而是討論能做多少生意。我相信對於習慣停留在自我世界的創作人而言，這種以談生意為主的會議方式，可能是幫助設計師踏入真正創意產業門檻的方法。我正打算將這明式繞腳椅發展為產品，讓椅子成為我的創意產業其中一個重要領域。

在明式椅子家具以外，我也正把椅子概念與珠寶設計結合，發展「椅子戲」系列的珠寶產品。早於 2007 年，我已透過椅子創作接觸珠寶設計。時值回歸十週年，香港設計中心策劃了一系列名為「9707」的活動，邀請了十位香港設計師和十個國際知名品牌合作，我的「椅子戲」則與 life of circle 合作。life of circle 是翁狄森先生創立的珠寶概念店，其珠寶系列靈感均來自東方哲學理念和傳統中國文化。我將椅子化成戒指，成為了盟誓關係的另類說明。

近年，我把繞腳椅與筷子概念結合，加入鑽石作裝飾，為自己設計了紀念結婚 30 週年的繞腳筷子吊飾，並着力研究最終能否推出市場，成為真正的珠寶產品。

「椅子戲」系列，不但是劉小康創作生涯的標誌，它與我其他創作題目有所不同的是，我沒有明確的完結目標。「椅子戲」的命名，來自朋友為我以「戲」起題的理念：不斷嘗試和享受不同的創作。椅子系列作品源於我對周遭生活的看法，在多年創作歷程中，椅子作品陸續結連不同的中國文化元素，包括筷子、中國書法和中式家具，椅子化身作現代設計與傳統文化媒合的舞台，真的成為一台戲。游走於平面設計與立體創作之中，除了不斷摸索兩者更多的可能性，創意產業的實踐理念，為我把椅子推向更大的商業舞台，讓世界一起參與這齣「戲」。

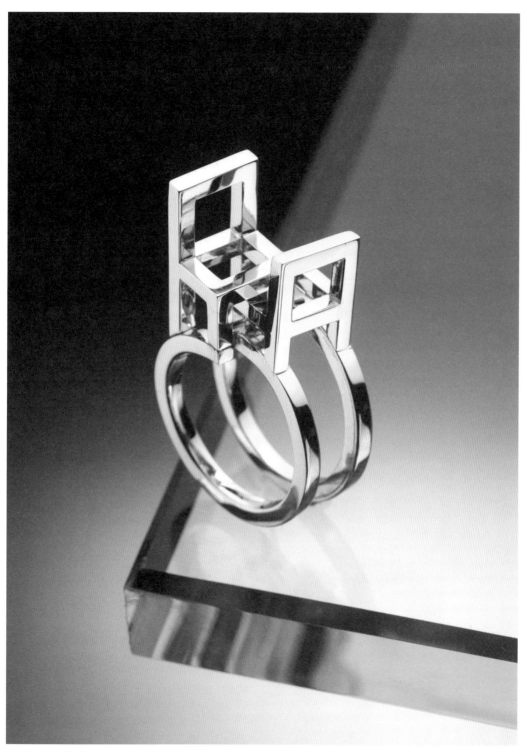

「椅子戲」珠寶系列（2007）

Chapter
章節 2

在我們年代中的尋求

鄧海超

前香港藝術館總館長，
香港浸會大學視覺藝術院客席教授

2-1

椅子的象徵意義

劉小康

2-2

在我們年代中的尋求

鄧海超

設計是應用藝術的一種，但其與純美術的關係卻是密切相關，猶如同根而生。設計師必須具有藝術美感的敏銳觸覺，始能創作出一幀好的設計；而藝術家在經營位置、處理造型、設色敷彩方面，亦猶如將意念通過「設計」的模式而將之呈現。早在 20 世紀初的香港藝術萌芽期，畫家如關蕙農、李秉等均將設計應用到月份牌、影院廣告畫等商品製作中。在 1960 年代中期至 1970 年代，在畫家呂壽琨的嶄新創作理念影響下，一批從事設計的藝術家，包括王無邪、靳埭強、梁巨廷、畢子融等，以不同形式，建立不同的面目風格，從而推動香港「新水墨畫」的發展，影響殊為深遠。延至今日這個重視包裝的現代社會，設計的功能和可塑性更得以無窮發揮。香港設計在世界佔有重要席位，而香港設計師也以其多元化、別具特色的風格在國際上頭角崢嶸。在眾多的香港知名設計師中，不少積極從事各種媒介藝術創作，劉小康是其中表表者之一。

劉小康可說是戰後出生、典型土生土長的新一輩藝術家。他的思維和藝術創作完全植根於香港社會文化。他的成長期正是香港社會經濟日趨穩定，開始長足發展的 1970 年代。中學期間，他對平面設計已產生興趣，在大一設計學院兼讀設計課程，並與畢子融交往，在其時的畫廊文化熱點流連。同時參觀理工學院設計系的畢業展和在文樓編輯的《文學與美術》雜誌閱讀知名設計師靳埭強的文章，對其日後決心從事專業設計有決定性影響。

中學畢業後，劉小康入香港理工學院設計系修讀四年課程。其兩位老師郭孟浩、張義均是活躍於香港藝壇的藝術家。張義融會東西文化的版畫、雕塑作品；郭孟浩前衛地混合素材創作和行為藝術，令劉小康能從多層面去感觸事物，並對中國文化藝術產生認知和從中汲取日後創作的靈感。1981 年理工畢業後，他以發展設計事業為主。1982 年他在新思域設計製作任設計師，1985 年出任主任設計師。1986 年應靳埭強先生邀請，合力成立「靳埭強設計有限公司」。該公司於 1996 年易名為「靳與劉設計顧問」，而劉氏擔任董事及美術總監至今。

作為一位藝術創作者，劉小康從事多媒介創作，但卻不以某品類的藝術形式來界定自己身份。作為一位典型土生土長、與現代社會脈搏相呼應的藝術家，他的創作思維和模式也與生活種種現象相互呼應。

位置的尋求

作為一位現代都市人，我們無時無刻都在尋求自己的位置和定位 —— 無論是在政治、經濟、社會或是文化的層面。劉小康在 1994 年參加了市政局的戶外雕塑設計比賽，利用人形和椅子的元素，並於 1996 年製成了他的第一個大型雕塑「位置的尋求」，現擺放在香港藝術館的梳士巴利花園雕塑廊。這件作品是以高達六米的鐵板鑄合成的方柱為本體，下面是可供遊人坐的椅子，而頂端是背椅而坐和直立、手指向天的人形剪影和錯位的椅子，象徵香港人對「位置」追求的盲目和瘋狂。這系列的椅子、人形和坐姿題材在他其後的作品不斷以不同形式湧現，如香港當代藝術雙年展 1996 的一組擺放地上和挺立的人形（「不足一年的等待和尋求」（1996），鐵，220 × 300 × 300 厘米）和一系列結合中國文字、圖像元素的海報，傳遞信息的對話和與傳統文化溝通的關係。人形的向背、倒錯位置的椅子，產生了或調合、或相衝的感覺，似在比喻探求位置的過程中，人生的迷離和惶惑，但仍尋求指向性的定位。

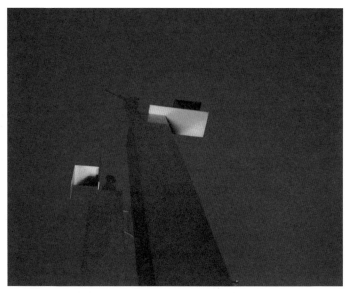

作品本來是白色，後被要求改成紅色。

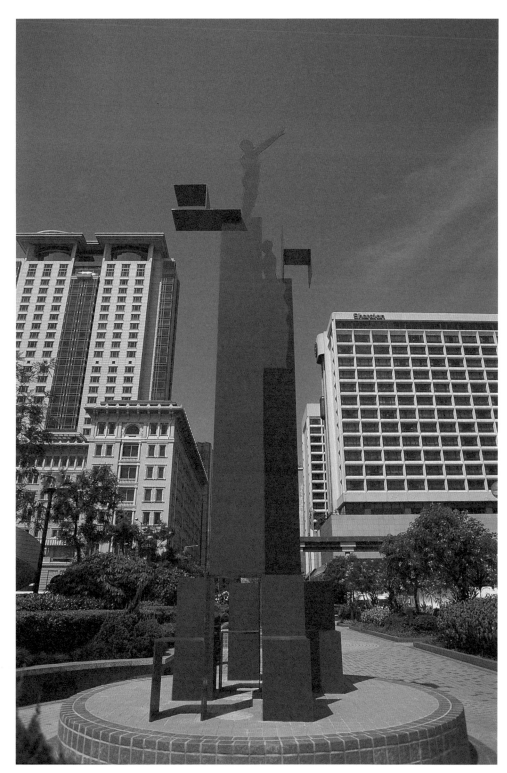

劉小康的第一個大型雕塑「位置的尋求」。

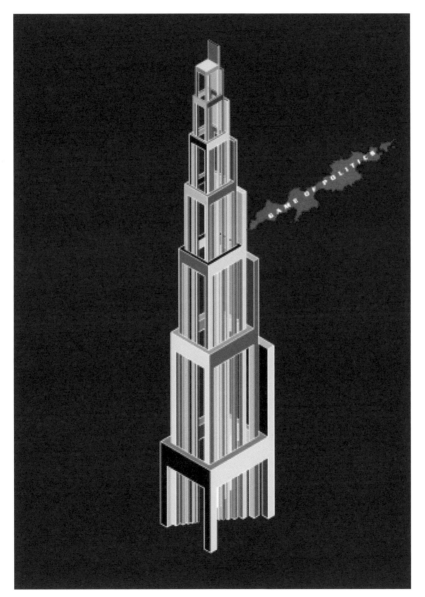

「Game of Politics」海報（2000）

在這基礎上，劉小康進一步以累積的椅子來發揮其創作思維。1997 年前後，香港主權過渡的時刻，令人更感到「位置」的敏感性 —— 這涵蓋了各個範疇：如香港在中國的位置、城市在國家的位置、個人本體在社會的位置等等。政治架構的轉易，促使更多人為追求權力而鬥爭，而椅子正好作為一個人的權力和身份的表徵。劉小康在 1997 年為自己的裝置個展設計了一張海報，在平面將椅子重重堆積，壓縮成一幢長立方體的「椅牆」，而面對這面牆的是一張端正的椅子，整體上予人一種君臨天下，漠視眾生傾軋的冷漠。而具體的裝置作品則命題為「位置的尋求」，在香港藝穗會展出，許多椅子隨意地交疊累積，而組成一道牆，把畫廊的空間分隔。他本擬用政府辦公室常用的典型扶手座椅造牆，以象徵港英政府的建制，但因座椅數目不夠而以普通摺椅代替，效果卻是令人感到很接近「群眾」，反而表現了非建制的意識。這件大型裝置作品後來在香港藝術館舉辦的當代香港藝術雙年展 1998 獲得市政局藝術獎，並在香港藝術館展出。

「劉小康位置的尋求」展覽海報

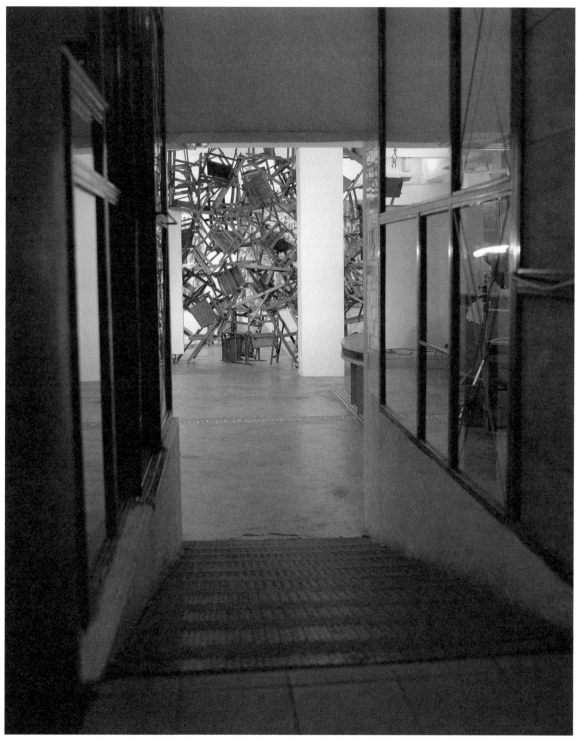

「位置的尋求」裝置及混合媒介作品展（1998）

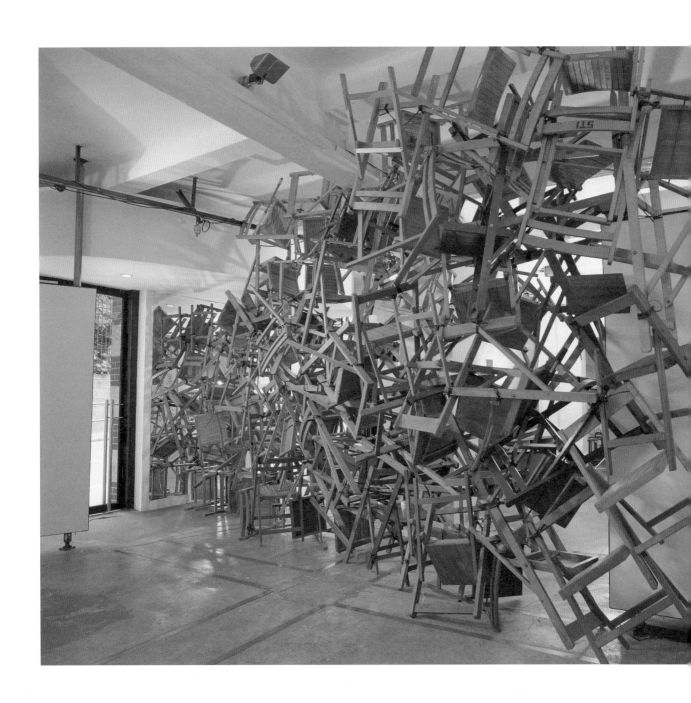

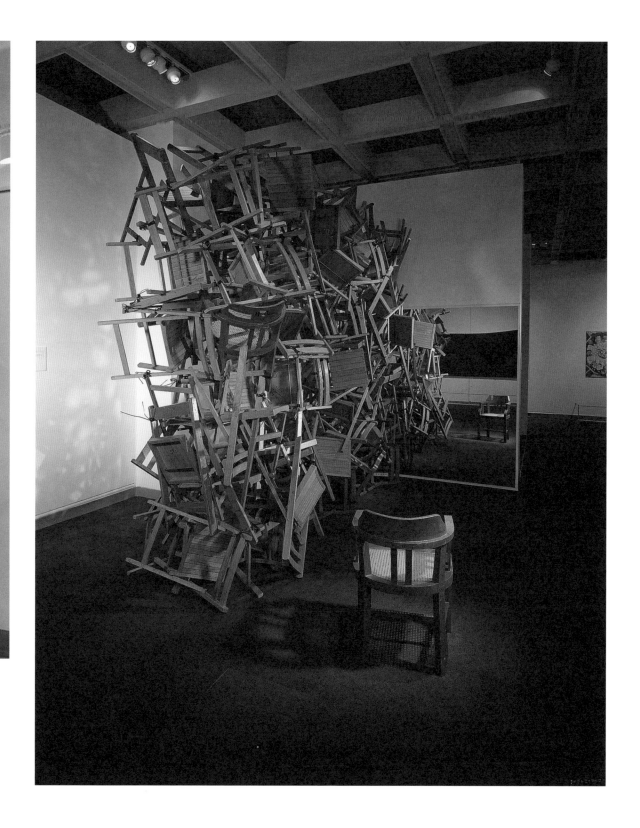

信息匣子

在現今電腦網絡和資訊爆炸的年代，科技日新月異，而傳統貯存信息（知識）的媒體功能也備受質疑。劉小康在日常設計工作面對眾多訊息媒體（如書籍圖冊等印刷品、電腦媒體、數碼圖像、攝影錄像等），從而得到靈感，引發了他利用紙張作立體創作的一系列作品。這個藝術路向大抵在 1980 年代末開始出現。傳統上紙張是書籍的原體，是攜帶信息的重要媒介，是一種我們以手翻卷，可以慢讀細酌的知識工具；但時至今日，電腦磁碟、光碟卻成為另一種重要而靈巧、載量更多的現代科技媒體。1994 年劉小康在當代香港藝術雙年展的得獎作品「信息匣子 I - III」正屬於這一系列的典型作品。他將撕成齒牙狀的白紙堆積嵌插

在鐵板框架中，紙張的位置有方向性，而色澤陰黯灰冷的調子和質感，卻與柔軟純白的紙張形成對比。在這件作品中，鐵框就好像電腦磁碟，而紙張則代表傳統攜帶信息的工具，但兩者的厚重與輕靈，位置卻截然相反，令人產生猶如時空對錯的感覺。他對這件作品的藝術家自白，正好道出了他的感覺和意念：

「現今電腦磁碟、光碟儲存信息，它的模式、它的冷漠、它的公式化，使我想起每本書帶給我的感覺：『他的文字、重量、大小、質感，甚至氣味，使每本書都好像是我的朋友，種種情懷，使人懷念。』」

「信息匣子 I、II、III」（1992）

嗣後他在 1995 年市政局藝術獎得獎者展的作品「說文解字碑」更是以大型裝置形式來表達這種藝術信息。猶如書架的大型鐵框，層層盛載了無數撕成不規則邊緣的紙張，線條起伏令人聯想起中國恆久長存的山水。每一個鐵框和其上的紙張，有若一幢幢吉碑——是歷史的信息，也是古人知識寶庫的遺存。左右兩排一幢幢「古碑」，形成了一條時光甬道，引領至盡頭的尖拱形鐵塔——現代科技的表徵，展廳燈光經過適度調暗，而射燈投射在紙張上的光影，令其更為突顯，令一幢幢知識的寶庫恍如悸動欲出，反映了劉小康體會到要注重環境因素如空間配置和燈光調校，從環境空間角度去構思作品，令視覺語言更具完整性。

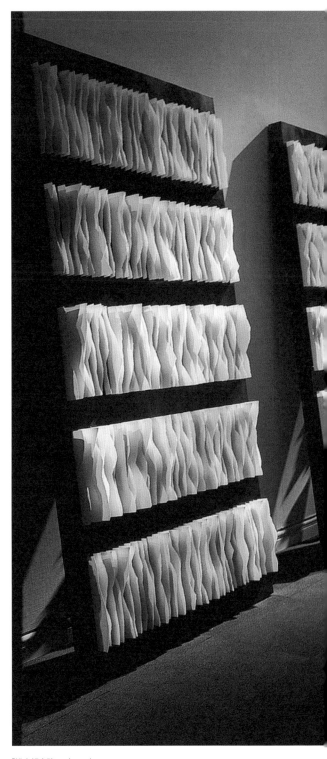

「說文解字碑」（1996）

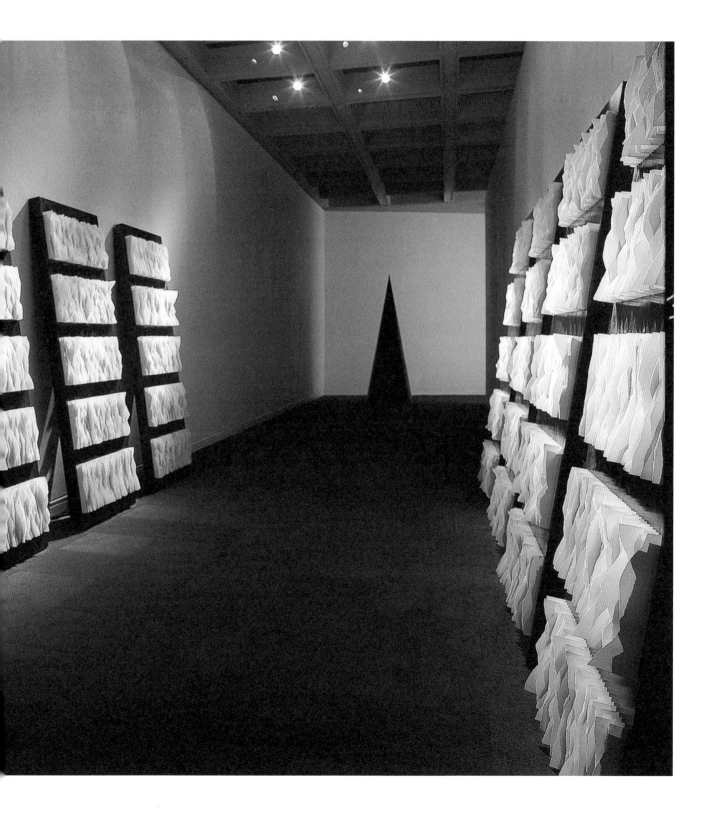

焚書

劉小康經過多年在混合素材、裝置的藝術創作，今年嘗試以另一種形式 —— 錄像，來進行創作。他對印刷品這種媒體仍感興趣，延伸了他利用紙張創作的模式，不過今次就採用了各種書籍，通過嶄新方式來表達意念。今年在市政局藝術獎得獎者作品展中，他展出錄像作品「逝之 I」，這是他與從事錄像的友人第一次合作。在封閉的空間中，約 40 分鐘的錄像播放的是一個個重複的畫面：火焰焚燒不同的傳統中國典籍 —— 史書、佛經、碑帖；火焰的閃動、書籍紙張被焚而產生的不同形狀燒蝕灰燼，背景音樂中的海濤聲音，令光與音組合成一幀幀盡畫，彷彿訴說光陰的消逝、文化的消逝、回憶的消逝。這些代表中國歷史、文化、思想、宗教的象徵，甚至是建制的表徵，—— 在火焰下化成灰燼、消逝無蹤。劉小康在藝術家自白中說：「白紙上的黑字消失了，少了一些負擔，記憶卻在黑白之間變得朦朧起來。」

或者這可視作是繼以前的紙張與鐵板系列作品後，劉小康的一次逆流反思，將意念從凝重形體中釋放出來，透過錄像媒體，用虛擬的影像代替了有形有質的混合媒介、裝置的模式。

這些作品的創作意念也令人聯想到中國歷史著名的秦始皇「焚書坑儒」事件 —— 是一種強權建制中對知識的拑制和蔑視，這也令我想起明代進步思想家李贄的著作《藏書》、《續藏書》、《焚書》、《續焚書》中斥儒尊法、揭開道學家虛偽面目的批判性文章。劉小康未必讀過李贄的著作，但必然對秦始皇焚書坑儒事件耳熟能詳。他這件作品未必與上述歷史事件有直接關係，但是否在潛意識中也包含對知識、建制和信息媒體的批評 —— 尤其是在一個資訊往往被濫用、扭曲的年代 —— 猶如他的「椅子」系列作品所傳遞的訊息？這有待藝術家的深思和解答。

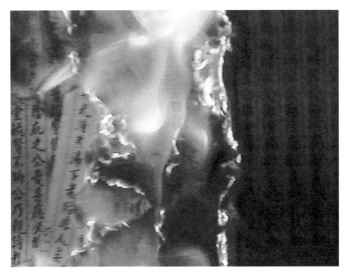

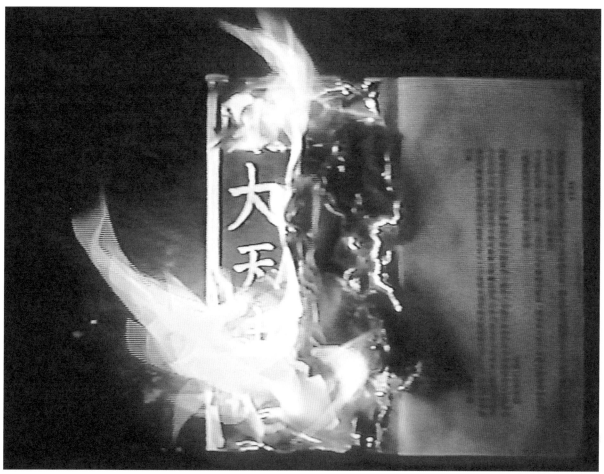

短片「焚書」截圖（2001）

椅子的象徵意

劉小康

前香港藝術館總館長鄧海超先生在上世紀末時寫過一篇名為〈在我們年代中的尋求〉的文章,正是第一位前輩為我的第一件大型公共藝術椅子雕塑裝置作品「位置的尋求」所撰寫的文章。當中一句:「令人更感到『位置』的敏感性——這涵蓋了各個範疇:……正好作為一個人的權力和身份的表徵。」此外,文中也提到位置能涵蓋「如香港在中國的位置、城市在國家的位置」。

坦白說,當時我並未想得那麼遠。回憶當年創作時,意念的確源自港英政府時代最後一任港督彭定康於 1990 年代初在香港引入的民主選舉制度,打破了香港百多年港英政府統治下只有自由沒有民主的格局。如此一個民主選舉為整個香港帶來前所未有的衝擊,也演變成一個熱潮。繼政府高層編制的立法會選舉後,各界都紛紛舉辦選舉。而文化界亦不甘後人,先有藝術發展局委員的選舉,就連香港藝術館的顧問竟然也發動了一場選舉的活動。

事實上,當時社會的人民素質並未能迎合這個全新的概念。要知道美國的選舉制度運作了 200 多年,至今仍未能盡善盡美。而在當年的香港,隨着這個選舉熱潮,一種荒謬的現象也應運而生。觀乎我所認識的人,包括企業家、學者,甚至藝術家等,都興致勃勃地參與這麼一場權力鬥爭的遊戲,但結果是即使他們勝出了選舉,如願爭取到這位置,他們又懂得如何真正坐穩於這把椅子上嗎?他們明白這個位置所代表的義務與責任嗎?

就是這個現象,促使我創作了「位置的尋求」。兩條高柱分別由四把椅子承載着,而高柱的頂端正有兩把椅子和兩個人偶。柱子下的椅子代表選民,他們支撐着整個選舉,也支持着獲選的人;柱頂的人代表獲選的人,在選民的支持下,他們登上最高的位置。而兩把椅子則代表當選位置所象徵的權力和義務。

可笑的是,當選的人一個站在椅子的側面,惘然地伸手指向遠方的天際;另一個則不知所措坐在一角落。二人皆沒有坐在椅子上,皆沒有正確地履行這位置所背負的責任。

義

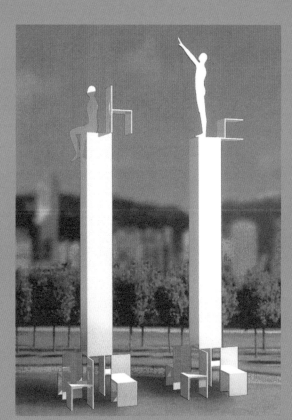

「位置的尋求」公共藝術裝置草稿（1994）

這個公共藝術雕塑裝置作品，就是在我1990年代面對香港當時由突如其來的選舉制度所引發出的現象而作出的一個直接回應。雖然我沒有直接參與選舉，但也無可避免地間接參與其中。當時我應邀參與了一場座談會，會中主要討論藝術發展局選舉的事情。在沒有任何準備下，也接受了一些媒體訪問，不假思索地回答了他們的問題。現在想起來，也有點懊惱，悔恨自己當時並沒有深思熟慮過其中的意義。

這場座談會雖然為我帶來了一點遺憾，但也同時使我有機會認識了香港中文大學藝術系退休教授陳育強。他不僅成為了我的知己好友，更在我往後的藝術發展中給了我很多意見和啟發。

鄧兄的文章中，也有提及我在做椅子系列之前一直在發展書本和存在意義的作品系列。作為一個平面設計師，至1980年代開始，我的確一直醉心於文化設計，包括書本設計，所以當我創作藝術裝置作品時，都傾向探討書本相關的題目。加上當時資訊科技的發展蓬勃，信息在社會中儲存與運用的方法有所改變，對於我們此等曾經歷傳統以書、以印刷品傳播信息的一代，無疑帶來了前所未有的衝擊。因此我創作了所謂「天書」的一系列作品。如果沒有1990年代初香港所謂的民主運動觸發了我展開椅子系列，我可能仍然在繼續書本系列的創作呢！不過，這20多年來，發生的事情太多了，我想我是時候把心思都回歸到自己喜歡的創作議題了。隨心所欲的自由人，不正是我一直追求的狀態嗎？

Chapter
章節 3

設計與藝術之間

谷川真美
日本靜岡文化藝術大學教授、
藝評家

3-1

與本化的源

日文

淵

劉小康

3-2

設計與藝術之間

谷川真美

何謂椅子？我們很難回答這樣一個提問。最簡單的方法就是去翻字典，便會得到這樣的答案：「Dresser 在 1873 年所定義的：『椅子就是帶靠背的凳子（Stool），凳子即由支柱從地面支撐起來的板。』」但對於我們大多數人來講，都不會僅僅滿足於這樣一個定義。因為這樣的解釋，不能充分說明椅子的客觀存在。椅子要比其他任何家具都更與我們有着緊密的物理與心理學上的關聯。無論是國王的寶座，還是電椅，椅子具有可以象徵與它相關聯的人的價值。

看到劉小康（Freeman Lau）設計的椅子，激起了我們複雜的情感，它的材料多種多樣，有木頭、藤條、鋼絲（金屬絲）、不鏽鋼等等。一對椅子中，椅座的正面分別有一個突起和凹陷，這樣兩把椅子可以連接在一起。Freeman 是香港著名的設計師。所以，這些椅子與 Ray Eames 或是 Le Corbusier（科比意）設計的椅子一樣，即屬於「Designer Chair」。然而除去椅子正面的「小機關」之外，可以說與傳統意義上的、以性能為本的椅子沒有什麼分別，即是使用了「板和柱」的最原始的形態。但如果再注意看，就會發現他的椅子裏還隱含着更深的意趣。比如，以木製的椅子為例，椅座的厚度讓人聯想起受 Neo-Classic 時期（新古典時期）影響、極具現代風格的 Giuseppe Terragni 的「Follia Chair」。儘管這個椅子可以說是存在於平凡與傑出設計之間微妙的界線上，與它表面加工的平淡無華相結合，其風格仍顯得極其平凡。

在這裏，我們有必要考慮一下，為什麼他會選擇了這樣的造型。正如建築師會考慮在自己設計的建築物裏放入家具一樣，椅子不單純只是具備機能而已，它是可以反映設計師思想的東西，如果僅僅是服務於最基本的機能，那麼依據人體工程學所造的椅子，便可稱為是最傑出的椅子。正如 Luigi Colani 所說的「在自然界中不存在非曲線的東西」，如果是那樣的椅子，那麼就應該是按人體曲線設計的了。

劉小康的椅子，其簡約設計的理由之一正在於此。椅子的直線造型，顯示了他對於人以及人性的深切關注。在西歐社會，一般認為人是可以改造自然的。在這個意義裏，椅子作為人類特有的工具，應呈現出最為單純的造型。大自然總是選擇最為簡潔的造型，這不也正是設計上的選擇行為嗎？西歐的椅子，特別是近代的作品，表現的是人類的創造性是如何有效地利用自然特性的主題。相反的，愈是相對直線造型的椅子，卻愈在它所具有的象徵 —— 坐在它上面的人物命運這一點上，有着更深的意味。比如，象徵權利的寶座、象徵死亡的電椅等，直線性的椅子更加明確地體現了它的象徵性功能。

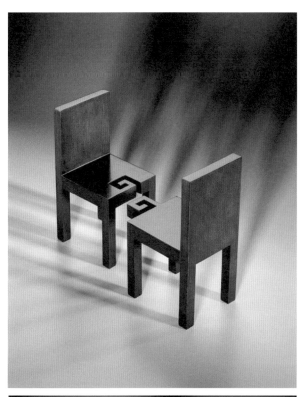
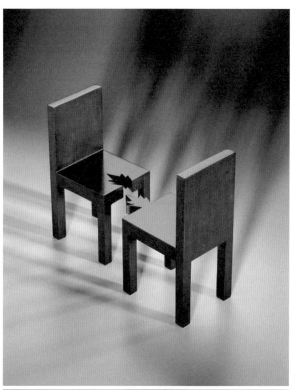
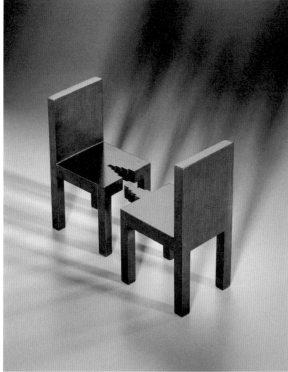
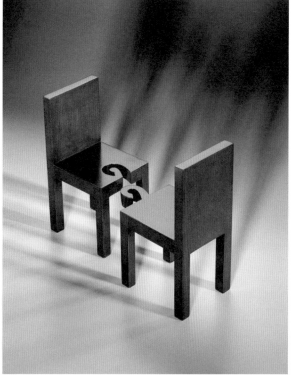

劉小康的「Duo」作品：二人對坐的男女椅。

在亞洲歷史上，我們必須首先注意的是，中國是最早擁有椅子文化的國家。其他亞洲國家也有過「凳子」一類的東西。這些凳子多以像日本人疊坐似的、四足折疊坐在上面之類的東西為主。亞洲人大多數不用椅子，而是直接坐在地面上才會感覺更安穩踏實，但現在的中國已沒有這樣的習俗。可以說這樣的中國椅子歷史，成為了 Freeman 使用椅子方法的基礎。

在以「People」（人）為題的椅子系列「位置的尋求 II」（1998）的裝置中，他堆積了很多椅子。那些椅子時而像山；時而像牆；時而又僅僅是表現出一種混沌的、無秩序的狀態，特別是 1998 年的裝置作品，有時會被與日本藝術家川俣正的裝置相比較。川俣以「椅子的迴廊」為題的、在巴黎聖路易教會 Salpêtrière 醫院的裝置，也是將許多椅子堆積起來的作品。這兩個作品雖然在外觀上有共同點，但在理念上是不同的。川俣的椅子比 Freeman 的在意義上更加抽象。之所以這樣說，是因為在川俣的文化背景中沒有椅子的歷史，他所使用的椅子是不屬於他的文化的東西。在這裏，椅子有着中立的意義，在他這個裝置中運用了最為藝術的手法。然而無論是藝術上，還是設計上，他的椅子都來源於他特有的存在感。試想一下將他的金屬絲椅子，與經常在設計史中提及的倉俁史朗設計的金屬絲椅子相比較，Freeman 的椅子，在設計的觀點上可以說是曖昧的。川俣的 How High The Moon（1986）則是對沙發量感的一次挑戰。這在 Homage to Josef Hoffmann 一作中，有很明確的敘述，他總是在考慮量感與重量之間關係的問題。這個問題主要是圍繞椅子而展開的。與此相對的 Freeman 的椅子，卻是考慮了椅子與人之間的關係。也就是說，金屬絲的輕盈並非僅僅體現了整個椅子的輕盈，而同時也在表現坐在它上面的人物。他的椅子的曖昧之處就在於，它是一個象徵人的東西。

在設計史研究中，我們在對許多產品的理解上，必須記住要考慮到政治的、經濟的、社會的、文化的、技術等等的「上下文關係」。在設計領域中，其實際的產品技術過程、機能優先、美學概念、裝飾和象徵性等等所有這些錯綜複雜的議論，都將會進行歷史性的概覽。在這之中，椅子比其他任何家具都更多的被看作是社會變化的一個標識。從文明的初始時期，人類就規定了某些「凳子」的存在。

因此，作為象徵性事物的椅子一直是個很突出的存在。椅子暗示了使用者的地位，包含了種種智慧的意味，所以，椅子將繼續是一種反映這個多變社會的事物，並且將成為一個能夠巧妙地象徵現代複雜社會的事物。

在許多設計師和藝術家們的失敗試驗之後，實際上本質很激進的 Freeman 的嘗試，讓人看後甚至覺得，它溫和得有些微弱無力。這正是他的製作方法。他的椅子在表現人本身的方面，是很平易近人的。如果設計，是可以讓人們洞察設計師理念和性質的事物；是產品使用者、設計過程、與社會的聯繫等等的相互結合中最為重要的東西的話，在 Freeman 這裏，那就是交流的通道。是藝術還是設計，並不是最重要的。這才是等價連接設計世界與藝術世界的，Freeman 的「椅子」。

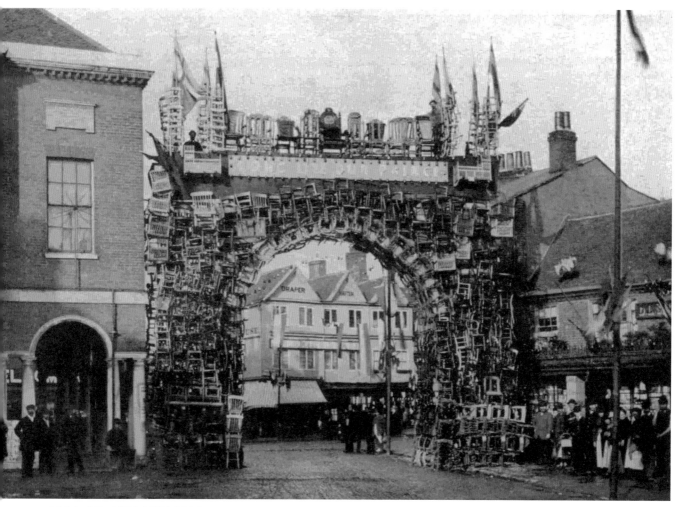

古往今來，椅子一直是作為象徵性事物的存在。

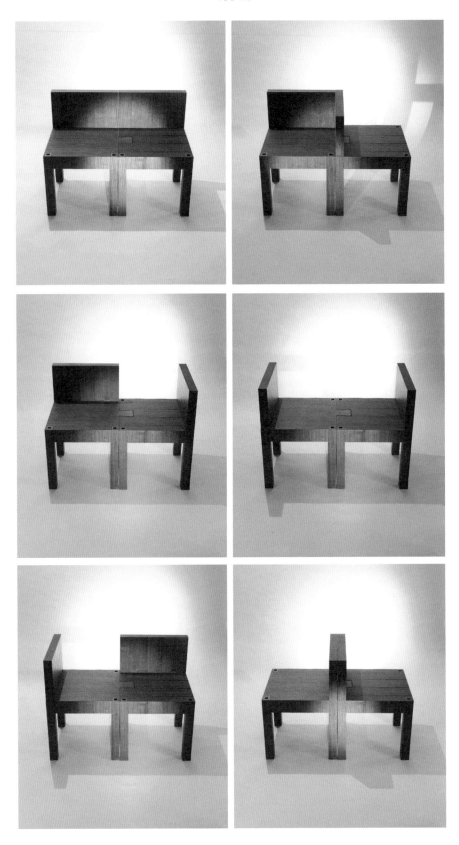

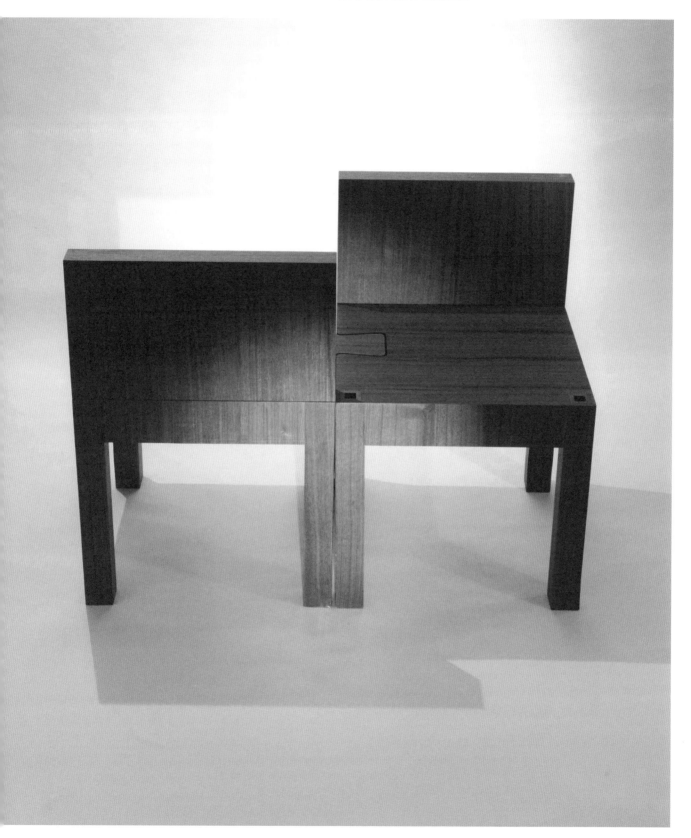

與日本文化的

劉小康

谷川真美是日本靜岡大學的一位教授，主要研究現代藝術理論。以往她每年都來香港欣賞香港藝術節，我倆就在某一年香港藝術節的節目中遇上而認識的。

2003 年，我和靳叔應邀在日本大阪 DDD Gallery 辦了一個聯展，他展出水墨畫，我展出椅子作品，可惜最終因為沙士（SARS，嚴重急性呼吸系統綜合症）肆虐，我和靳叔都未能親身出席展覽相關的活動。大阪展覽後，谷川教授再邀請我把我的椅子系列作品轉運往靜岡大學展出，而展覽期間，她與她的學生討論和研究我的作品。作為現代藝術理論研究者的她，也以其學者的身份，為我的作品撰寫了一篇文章。

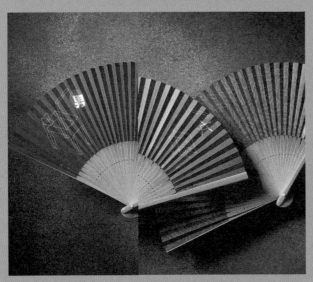

在日本文化裏，很多物品都有男女之分，大的為男子所用，小的則是屬於女子的。

她在文章中非常率直地指出我早期第一對「Duo」作品造型的「極其平凡」。雖然座位的前端加上了燕尾榫（Dovetail Joint）的造型，但整把椅子結構簡單，線條筆直，不講究美觀、不講究舒適，顯然並不入所謂「設計師的椅子」（Designer Chair）之流。然而，這麼平凡的一把椅子，正好代表一個人的存在；而這對一凹一凸的 DUO 椅也正代表一對男女。那作為創作者的我，究竟為什麼要創造一對男女椅子呢？好不巧，這個概念的緣起其實也是受日本文化的啟發。

我出道成為設計師之初，也曾獲大阪 DDD Gallery 的邀請，參與他們的一個平面設計展。他們要求參與的設計師都在一對日本扇子上設計平面圖案。當我收到這一對日本扇子時，發現扇子竟然是一大一小的！原來在日本文化裏，很多物品都有男女之分，大的為男子所用，小的則是屬於女子的。除了扇子，茶杯、衣服等都有男女之別。對我來說，這概念十分有趣。因此，當我創作椅子時，我就嘗試從這

淵源

方向着手，做出一對男女椅。可是這對椅子與日本傳統文化的概念非常不一樣，我的一對男女椅子是平等的，並沒大小之分。

谷川教授在文章中也提及一個非常有趣的比較，那是有關我於 1998 年在香港藝穗會展出的藝術裝置「位置的尋求 II」（Searching for Fixation），在造型感覺上與日本藝術家川俣正的裝置有幾分相似。但谷川教授非常清楚地指出日本藝術家的作品的焦點落於量感與重量之間的關係，而我的作品則是考慮椅子與人的關係，所以理念上是完全不同的。事實上，1998 年我憑此作品獲得市政局藝術獎後，亦有媒體提出類似的質疑，甚至批評主辦方香港藝術館頒獎給我的決定。當年香港藝術館直接聯絡藝術家川俣正，諮詢他的意見，經過一番分析與討論後，結果一如谷川教授所言，日本藝術家本人都認為兩份作品形式上確有相似之處，但意義上大有不同，所以並不牽涉抄襲。就這個事件，我非常感激時任藝術館館長的曾柱昭先生當年為我伸張正義。

這組「位置的尋求 II」藝術裝置，還有一個很特別的香港元素，就是它其實是以竹棚紮作的方法完成的。當時我萌生了用政府椅子製作一面大牆的概念後，就聯想到香港常見大廈維修或建築時，工人在竹棚上穿插游走的景象，所以我特別邀請了一位竹棚師傅，與我一起製作這組作品。我先安排椅子的位置，把椅子堆疊起來，而他則以紮作竹棚的方法，把疊好的椅子牢牢地紮在一起定型。所以，我的作品又怎會是日本藝術家作品的翻版呢？兩組作品的理念不一樣，選材不一樣，製作方法也不一樣。

據谷川教授的總結，我的「椅子戲」創作是個交流的通道。這確實是個非常客觀的分析。當然「椅子戲」經歷了 20 多年的不斷發展，椅子的造型已不再如她當初所說的平凡，已加入了很多不同的元素。此外，我也積極與其他藝術家、設計師和工匠合作，力求創造出更多不同面向的「椅子戲」系列作品。正如系列的名稱，我的椅子系列在我的生命中，已變成一個令我沉迷得不能自拔的創作的遊戲了。

Chapter
章節 4

劉小康
的
設計

韓志勳
香港視覺藝術家，
作品包括繪畫和攝影

4-1

個的思維模式

那個年代的思維模式

劉小康

4-2

劉小康的設計

韓志勳

香港是亞太區重要的商埠,而其設計專業的歷史還是這世紀才蓬勃起來,且已建為一個重要的設計中心。芸芸的設計名家行列中,劉小康顯然是盛年一代最觸目的一員勁將。在無數不同層次的場合舞台長榭間,他又往往可以放下設計家的身份去進行純藝術的創作表現,且顯示高度成就,一樣繽紛多姿,不輸風采。

設計與純藝術不同,設計是主觀搖動的客觀,有應用的目的,着意抱着說服的意圖,去進行一件或一系列的事物或商訊。而純藝術則隨意無為自我得多,如此的將二者闡明釋開分別,就會更欣賞劉小康的作品。因為在某些層次上,設計是有些藝術成果的味道,而搞純藝術的又會引用些設計甚至商業性的手法。

PEOPLE

PEOPLE

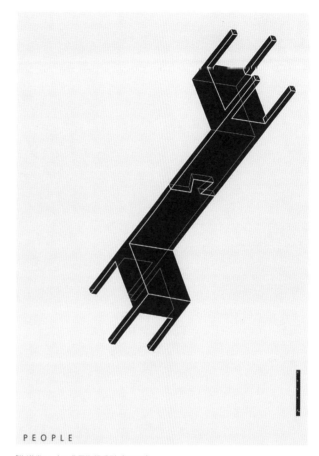

PEOPLE

「海道卷 I：人」參展海報系列（2000）

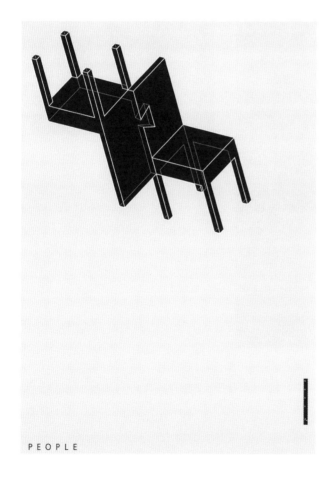

PEOPLE

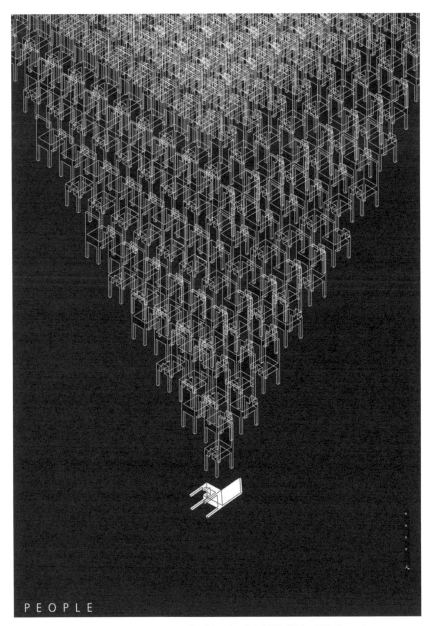

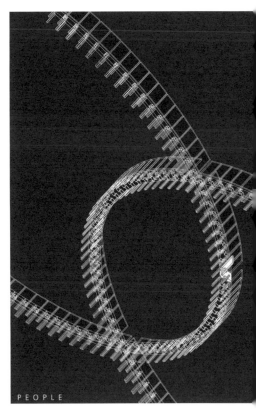

由正角構成的椅子是劉小康常用的標記形象。圖為「海道卷I：人」參展海報的「城市」系列。(2000)

PEOPLE

PEOPLE

現世紀的文化大氣候中，劉小康憑着他的深遠視野和才能，每一次都能揮灑出他的看家高招：一是「純秩序」，二是「冷處理」。而這兩招正好足以迎合目前轉變中的社會急劇流向。劉小康的作品可說是旗幟鮮明，風格利落。

在他的純秩序和冷處理中，劉小康又能不露痕跡，不着意地攝入純藝術的片光雲影。雖然，仍是「酷」的安排處理，已極盡其設計大家的風流了。

劉小康常用的標記形象，其一是椅子，平面的或立體的都有。全部是正角構成的椅子，平平正正，實用而冷硬，且避開了過分適意的引示。單椅也好，群椅也好，每張椅子只有各自本形本體，一件簡單實物，單列或並列，有秩序或反秩序甚至無秩序，只剩情懷以外的信息或擺明是空白的信息。這一切的冷語，一定是劉小康的另番目的。用冷語教人如何去熱，甚至激發人去醒覺熱。

二○○二年七月

劉小康的設計　　　　　　　　　　　　韓志勳

香港是亞太區主要的商埠，而其設計專業和歷史還是這世紀才運動起來，且已達為一個主要的設計中心。芸芸的設計名家行列中，劉小康顯然是盛年一代最觸目的一員勁將。在無數不同層次的場合舞台長梯間，他又往往可以放下設計家的身份亦去進行純藝術的創作表現，且顯示高度成就。一樣繽紛多姿，不輸風采。

設計與純藝術不同，設計是主觀推動的客觀，有應用的目的，著意抱著說服的意圖，去進行一件或一系列的事物或商訊。而純藝術則隨意無為自我得多。如此的將二者闡明釋開分列，就會更欣賞劉小康的作品。因為在某些層次上，設計是有些藝術成果的味道，而搞純藝術的又會引用些設計甚至商業性的手法。

現世紀的文化大氣候中，劉小康憑著他的深遠視野和才能，每一次都能揮洒出他的看家高招

韓志勳的原文手稿。

：一是「純秩序」，二是「冷處理」，而這兩招正好足以迎合目前轉變中的社會急劇流向。劉小康的作品可說是旗幟鮮明，風格利落。

在他的純秩序和冷處理中，劉小康又能不露痕跡，不着意的攝入純藝術的片光雲影。雜全，仍是「酷」的安排處理，已極盡其設計大家的風流了。

劉小康常用的標記倒像，其一是椅子，平面的或立體的都有。全部是正角構成的椅子，平平正正，實用而冷硬，且避開了造作適意的引示。單椅也好，拿椅也好，每椅只有各自本形本體，一件簡單實物，單列或互列，有秩序或反秩序甚至無秩序，只剩情懷以外的訊息或擺明是空白的訊息。這一切的冷語，一定是劉小康的另番目的。用冷語教人如何去熱，甚至激盪人去醒地熱。　　二〇〇二年．七月．

那個年代的思

劉小康

2002 年，韓志勳老師為我撰寫了一篇短文，介紹我的作品理念。這篇文章甚是精闢獨到，令我眼界大開。老師從一個藝術家的角度清楚看穿我多年來創作的套路，道破我一直沿用的兩招：一招是「純秩序」，一招是「冷處理」。

我不得不對老師的藝術造詣心悅誠服！他歸納出我創作時每每運用設計的基本原理，並把構圖和骨格視為「秩序」，肌裏與色彩視為「處理」去完成作品。我無可否認，作為於那個年代接受訓練、經營事業的設計師，在不知不覺間，我一直拘泥於那個年代的思維模式，難以將創作方法和工作方法分開處理。甚至在創作藝術作品時，我往往擺脫不了習以為常的設計手法。所以，老師的觀察絕對正確！

老師還在秩序和處理之前分別加了一個「純」字和「冷」字為形容詞，點出我的作品總是邏輯性有餘而感性不足，信息鮮明而情懷未及，未能達到一般藝術作品感情澎湃洋溢的境界。老師這個「暗」批評，我是完全受教的。

老師於文章的末端說我是用「冷語教人如何去熱，甚至激發人去醒覺熱」。後來我不斷細味這一句，嘗試從創作的意圖及表達的情感着手作出改變。但願我的作品真的能做到老師所說：「不着意地攝入純藝術的片光雲影」的境界。

摺疊椅雕塑系列（2013）

維模式

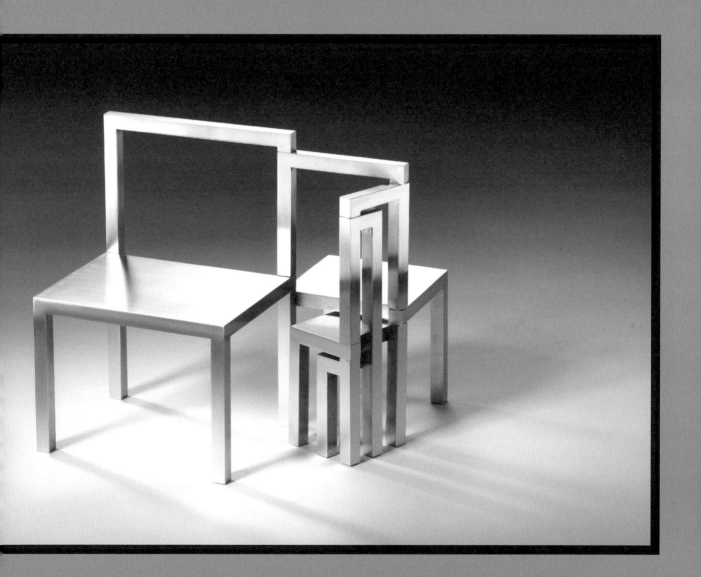

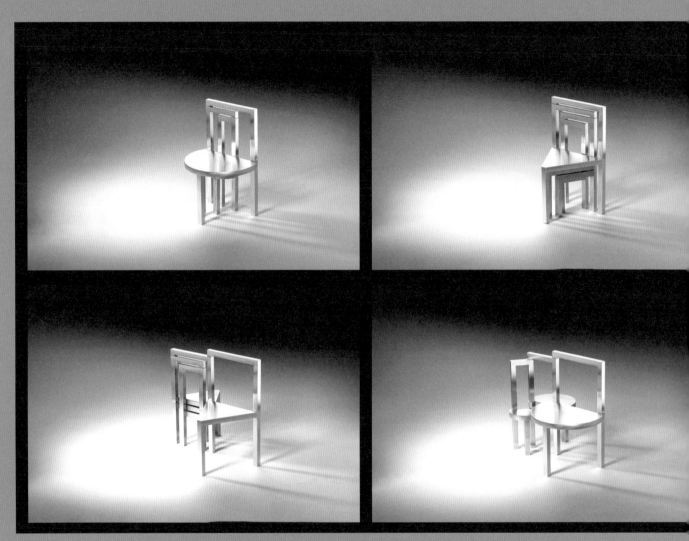

摺疊椅雕塑系列（2013）

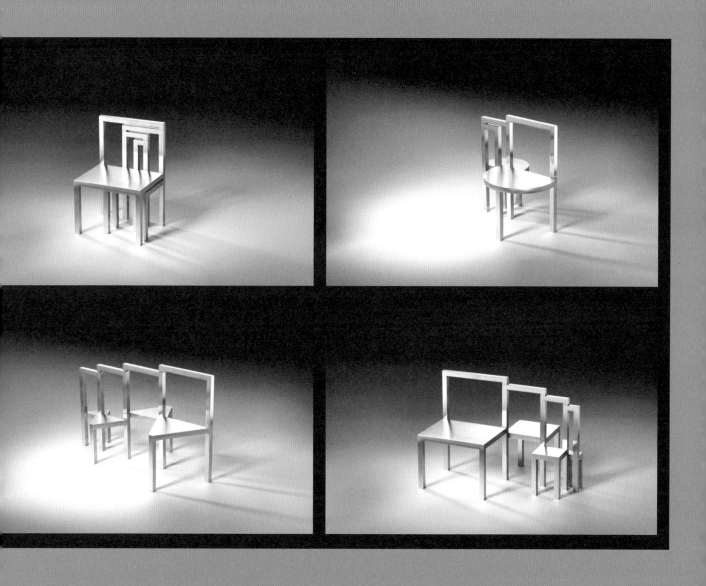

劉小康的椅子

張志凱

香港設計師

5-1

人形的出現與消失

劉小康

5-2

劉小康的椅子

張志凱

筆者與劉小康相識十多年，亦是前理工學院（現為香港理工大學）設計系畢業，在設計業務與設計教育方面更合作多時。上月（編按：文章為 2003 年撰寫）劉小康邀請我出席由商務印書館主辦的每月讀書清談聚會。其題目是「椅子與人生・藝術與設計」，希望我對他的椅子作品進行一些理論探討。這篇文章是筆者對上述聚會的筆錄，或許可以對在設計與藝術兩者之間如何建立溝通提供一些理論介紹。

在正式討論劉小康的作品前，我們先要對「人與物件」的關係作一些介紹，而由於篇幅的關係，我們在這裏提出的理論均針對着椅子與人的相互關係為主。

（圖 01）顯示的「人與椅子」，其關係是十分直接的。人因為要「坐」下來，就有椅子的出現。這是因為人體骨盆的構造原先並不是要來承受雙腳站立時所帶來的身體重量，若長時間站立是會感到痛楚的。而由痛楚的產生，我們就會意會到如何掌握「生存」是何等重要（The Awareness of Aliveness），因為其目的就是要消滅痛楚的產生。根據美國學者 Elaine Scarry 的研究，在如何掌握生存的過程上有三個階段：

（一）由我們身體不同部位所引發出來的直接投射，例如手套、藥用膠布或頭盔等物件分別是我們的手、皮膚和頭骨需要一種外延（Externalization）而發明出來，其作用是針對某個部位所起的額外保護，目的是減低傷害和痛楚。這個階段我們稱之為「身體器官的模仿」（Mimetic of Body Parts）。

（二）但我們身體上有些功能是不能直接以某部分作為外延就能夠加以放大或提供額外保護，例如我們的書寫或記憶能力，這些功能都涉及抽象過程的行為，作為一種代表「人類精神」的中介。我們於是發明了書寫的工具，並最後引伸出印刷術及電腦技術。在這個層面，我們是對生存經驗的一種功能外延。我們稱這個階段為「身體功能屬性的模仿」（Mimetic of Body Attributes）。

（三）然而，最終階段的外延卻是以一種相反的方面來達成，是故，嚴格來說，是一種回蝕而非外延。為了消除內在的痛楚，我們於是將這種痛楚轉投於外在的世界。我們主觀地將這個世界轉化為可以感受人類要求的世界，外在的世界最終被要求去承受「人的生存」這項感性的責任。（在老子所著的《道德經》第五章已經說出這個道理：「天地不仁，以萬物為芻狗。」其意思就是說天地只是個物理的存在，並不具有人類般的感情，所以它是無情的。試想一想，你若不懂游泳，河流與大海是會毫不留情地把你淹沒。）在人的角度，我們要求這

個世界應該是有情義的、為我們而生的，由是將「如何生存」的責任轉嫁到它身上去。我們因為站立而覺得痛楚，於是就在大自然取來一些木頭，堆砌出一件可以承受我們體重的物件來消減內在的痛苦，而這件物件就好像在對我們說：「來吧！因為站立而感到痛苦的人們啊，讓我好好地解除你的苦楚吧！請坐下來！」椅子，當然是不會說話的，說話的是我們內心對這件造物的主觀感性投射。我們要注意的是在這個階段的外延（或回蝕）已經由功能上的滿足發展到感性的層次，我們稱之為「感性存在的模仿」（Mimetic of Sentient Awareness）。

若以椅子為例，在第一階段，它是作為身體脊骨（器官）的投射，然後在第二階段作為身體重量（身體屬性）的投射，最後它的出現是作為外在物件所產生的同情心，來消減痛苦的一種回蝕。

於是，當一名守護在站崗，我們不期然就會以為他現時心中所想的就是要有一張舒適的椅子。

01

DESIGN
設計

這種外延與物化（Objectification）的過程就正正是設計裏我們反覆重申的「外形與功能」（Form and Function）的具體表現。而歸納上述的討論，這種由人出發的主觀投射其實早在公元前四世紀為希臘人普羅塔哥拉斯（Protagoras，約前 490-420）所提出了。他說過一句足以影響日後西方工業發展模式的說話：「人是萬物的標準。」（Man is the measure!）我們現今周遭的世界在某程度上已大大地脫離了大自然的影響而漸漸成為一個合成的世界（A Synthetic World），在這個合成的國度裏，一切一切的存在物都是以人為中心的，我們使用的交通和傳播工具無不以人的身體尺寸為標準。而這種「外形與功能」的合成就構成了物件的外在顯性（Extreme Visibility）。（圖 02）我們見到一張十分著名的椅子設計，我們幾乎可以看到人體的脊骨由椅背順滑而下，產生一種親切感。這

02

Panton by Verner Panton

種視覺的先導可以預示當一個人坐下來時的一刹，令人感到那種因解除站立痛苦而帶來的舒暢與放鬆（我們很多時是先看見有張椅子才產生要坐下來的衝動）。

然而，英國人類學家 Daniel Miller 指出，物件是具有一種「二重性」的，除了因其特定功能而構成的外在顯性外，它亦包含一種我們稱之為隱性的特質（Invisibility of Artefacts）。在說明什麼是物件的「隱性」前，我們先要看看由感性投射所帶來的精神（Spiritual）影響。上面說過，當物件的功能可以滿足我們的要求後，就會提升到感性的投射，由是，從「外形與功能」的帶動下，這種關係亦被提升到「外形與感覺」（Form and Feeling）的層次，並以這項關係為中心。美國哲學家朗格（Susanne Langer）寫了一本書，詳細討論人類以大量的感情注入外在的世界，除了使它為我們工作外，更發展出一種感情的關係，由是我們很多時將物件抽象化；當一個物件被重新定位而使之成為一種視覺的形象，那麼這個形象的再造就成為一種符號並蘊含着一種意念或理想（圖 03）。

而就是這種抽象過程的變化，使物件轉化為一個符號時，就賦予這個物件一種隱性。例如我們家中常常擺放着一些以前旅行時買下來的紀念品，沒有什麼實在的用處，卻又偏偏不會丟掉。因為當看見這些東西時往往能勾起一段美好的回憶或旅遊經驗。就是這種隱性蓋過了物件的顯性，而更容易建立人與物件的關係（圖 04）。

03

抽象化
ABSTRACTION

Extreme Visibility
外在顯性

DESIGN
設計

04

抽象化
ABSTRACTION

「極明顯」的隱性
Extreme Invisibility

Extreme Visibility
外在顯性

DESIGN
設計

這種二重性的相互影響就為設計師與藝術家所掌握，而以一個具象帶出一項抽象的信息，並基於物件本身的功用與文化及歷史背景而使之符號化，並成為意念的載具（Vehicle of Meaning）。在這圖中展示了三張頗為著名的椅子，由左至右分別代表了設計者自身要表達的感性信息：金寶罐頭湯轉化成桶形椅（由 Studio Simon 設計的 Omaggio ad Andy Warhol）與由超級市場手推車改裝而成的鋼椅（由 Stiletto 設計的 Consumer's Rest）均表達了一種後現代購物消費主義的社會生活模式，而紅紅的大嘴唇梳化（由 Studio 65 設計的 Marilyn）給予一種性愛的聯想。它們都可以說是不太舒適的椅子，然而其「極明顯」的隱性（Extreme Invisibility）卻使之成為一種意念的表達。

根據朗格的理念，這種意念的表達其主要內涵是人類情感的外化，並以一物象使之抽象化而成為符號，重新排列和組合。然而要掌握並外化這種意念的表達是需要一種特殊的能力，這就是所謂的「藝術知覺」：一種洞察或頓悟的直覺能力。朗格認為藝術創作是一項符號化的活動，藝術的本質意味着不能通過推理的語言來表達，一件藝術品就是一個整體而獨特的符號。Miller 亦曾經舉出一個例子，說文字雖然同樣是種符號，但它在描述形象與一個酒瓶放在一起，我們很容易看到分別所在，但若要以純文字清楚明白地描述兩者的分別則可能要大費周章了。這是因為文字是一種間接的符號外，它有很強的地域性和文化限制。是故，一般的表演藝術，如音樂和舞蹈都有較強的跨地域和文化相容性。

05

抽象化
ABSTRACTION

「極明顯」的隱性
Extreme Invisibility

Emotional

Functional

Extreme Visibility
外在顯性

DESIGN
設計

回過頭來，再談椅子。我們現在可總結一下先前的理論（圖 05），就如 *1000 Chairs* 這本書的引言所述，椅子是在它與用者之間建立了不同的連結（Connection），在功能上它以顯性在物理、心理與人體工學方面建立連繫，在符號的層面，以它的隱性建立了經驗與價值的連結，最終在藝術美學的層面，它將抽象的情感使之外化去建立一理想、理念和概念的溝通而去重新投射。

在這裏，我們有必要用符號學（Semiology）來將上面不同層次的連結表達出來（圖 06）。［有關符號學的概念及用詞就不在這裏作介紹了，讀者可以參讀相關的著作，例如《符號學原理》與《神話學》，兩本書都是法國社會學家羅蘭．巴特（Roland Barthes）所著。］圖中表示出椅子作為一件藝術創作的辯證關係。相信很多人看見這幅圖解都會問椅子作為「能指」（Signifier），明明是一件實物，為何偏偏說它是空虛（Empty）的呢？這個空虛的意思是指椅子作為一個意義的載具，它必定要是空的，那樣它才可以盛接那將要賦予它的意念或價值。在這裏，我們要記着符號學所處理的是一種價值轉換的研究。同樣是一朵玫瑰花，在花店裏作為一件商品售十五元一枝，但當它被賦予感情和熱情的意念而成為一個示愛的符號後，其價值已經被轉換了，並且不能等同先前的十五元了。這個實與虛的界定亦早在老子《道德經》第十一章被提出來討論了：「三十輻，共一轂，當其無，有車之用。埏埴以為器，當其無，有器之用。」都說明了正因為「無」，才會「有」用的道理。

06　In Semiology 符號學

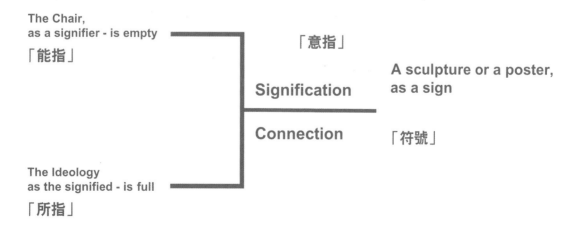

The Chair,
as a signifier - is empty
「能指」

The Ideology
as the signified - is full
「所指」

「意指」

Signification

Connection

A sculpture or a poster,
as a sign

「符號」

07

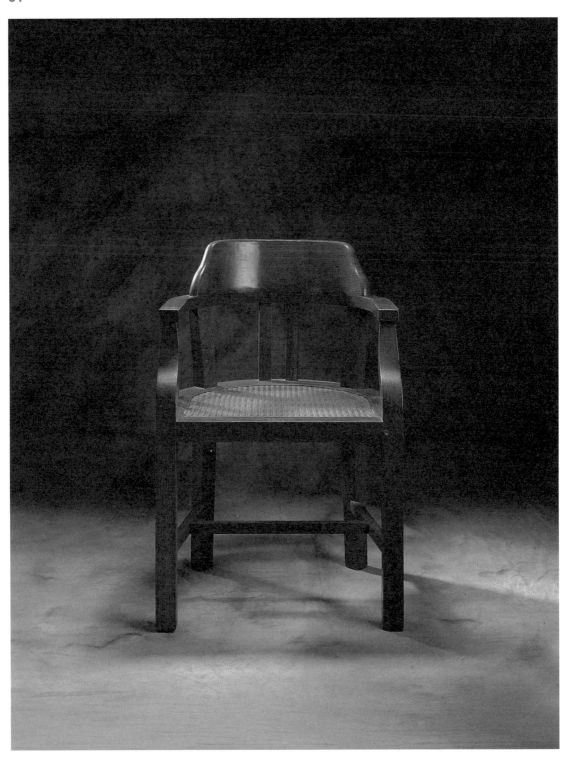

現在就讓我們來看一看劉小康其中一件裝置藝術來作例敘。在（圖 07）中，我們看到一張很普通的木椅，作為一張椅子，它本身的設計沒有什麼特別，亦不見得看來是舒服的樣子，並不顯眼。然而，若閣下熟悉香港本土生活的話，一看就知道這是一張來自香港政府辦公室裏的椅子，充滿着濃厚的港英政府色彩（這就是其「隱性」了）。在 1998 年看見這張椅子，就會不期然地聯想到日不落大英帝國殖民主義的沒落。以這張椅子作為元素來構成一項裝置藝術，其意指（Signification）作用再配合上時間背景，代表着 1997 年政權移交後香港在一國兩制下的新局面，而其題目亦清楚地標示出作者的心情：「位置的尋求」。在這個題目與物化了的符號結合之下，一個直接而清晰的意念被表達出來，這種設計的表達方式我們一般稱之為「單一性的取向」（Homoglossia、Approach），即意象或圖像編排本身直指一個特定的意思或信息，非常凸顯與明確。

然而，劉小康的椅子作品中只見這件是用帶有強烈歷史與生活背景的物象作為中介物，在他的其他作品裏，椅子大多以一個非常符號化的形象被表現出來，在設計上我們稱之為類象（Simulacra）或同質化物象（Type Token）的使用。其實，他是有其用意的。讓我們回到前述的辨證關係上（圖 8）。

今次，椅子作為一個能指，仍然是空虛的，但在所指的位置裏，我們看見椅子被賦予一種同質化的物象作用（Exemplification），而成為一個表象性的符號。有了這個符號，他就可以靈活而廣泛地將它放在不同的文化層面去進行交流了，因為現在這個椅子符號已經同時擁有所提及的各種連結作用。對於日常生活中的衣、食、住、行，工作和階級，都可以進行投射了。

08

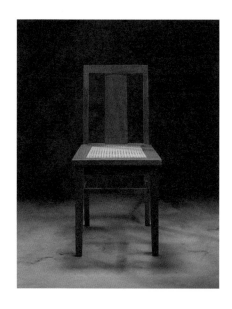

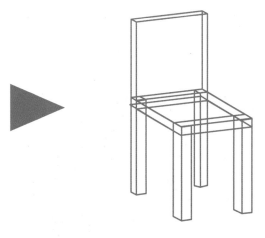

透過這一重物象作用的過濾，將椅子先行轉化成為類象後，再將它放進不同層次的意指過程中，就能夠有足夠的彈性去運用於不同的設計中，例如海報或立體雕塑。而其作品的意指作用亦同時變得多方向性了，即所謂的 Heteroglossia Approach（眾聲喧嘩、多元），代表着更開放的交流。

將上述的過濾程序重複一次，劉小康亦將人的外形加以類象化而去配合他的椅子意象。我們於是看見人與椅子的不斷對話與移動。

到了近期的作品，他發覺這個人形也可以放棄了，就連這個人形的顯性也要隱去。因為椅子的存在，本身就是為了人的存在，真正的「椅子與人」是「椅子與觀者」的關係，將觀者納入作品之中，只有這樣才可以達到完全的多元交流（Fully Heteroglossia）（圖 09）。

在這個過程中，劉小康亦對椅子本身進行了不少探索，（圖 10）例如利用不同的物料去現化這個物象又如何呢？其用意是去探求一種過程的經驗，正如英國雕塑家 Henry Moore 亦嘗試用石膏、雲石，或金屬去表現同一個雕塑造形一樣，大家都在嘗試。至於能否去到手中無椅但心中有椅的武俠境界就請拭目以待。

最後，在他新近的一次個展中，他嘗試用 7,000 多個塑膠水瓶堆排成四張巨大的椅子作為一種背景來展示。他的用意是帶有一種終極的使命，就是如何將藝術與商業創作的界線融合起來。無疑，兩者都佔有各自的領域，但之間的界線是否要那麼分明呢？若藝術能在商業創作中被傳達或感受，生活是否會有更多色彩和樂趣呢？

09

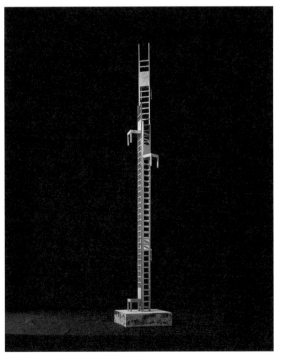

10

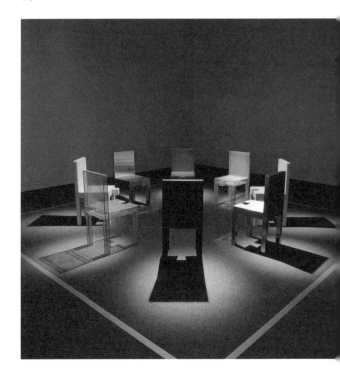

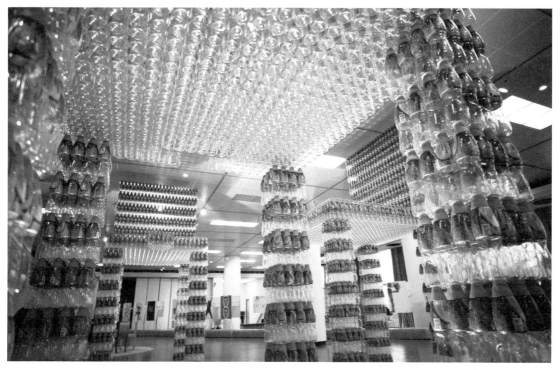

劉小康於 **2003** 年的個展中，運用了 **7,000** 多個水瓶組裝成的大型椅子裝置。

參考書目

1. Elain Scarry. *The Body in Pain: The Making and Unmaking of the World.* (New York: Oxford University Press,1985).

2. Susanne K. Langer. *Feeling and Form.* (New York: Charles Scribner's Sons,1953).

3. 吳風：《藝術符號美學》（北京：北京廣播學院，2002）。

4. Daniel Miller. *Material Culture and Mass Consumption.* (New York: Basil Blackwell Ltd.,1987).

5. Charlotte & Peter Fiell. *1000 Chairs.* (Cologne: Taschen GmbH,1997).

6. Gunther Kress and Theo van Leeuwen. *Reading Images-The Grammar of Visual Design.* (London: Routledge,1996).

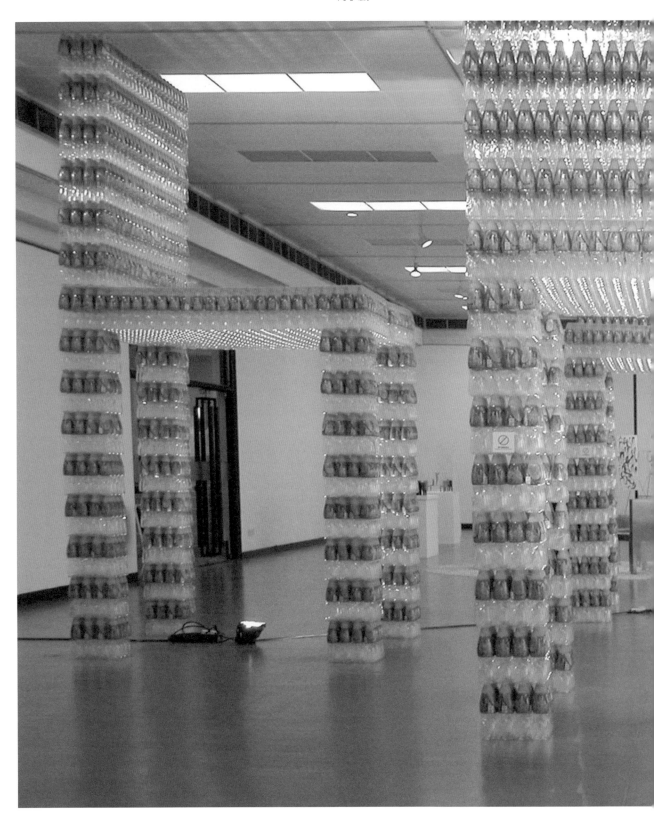

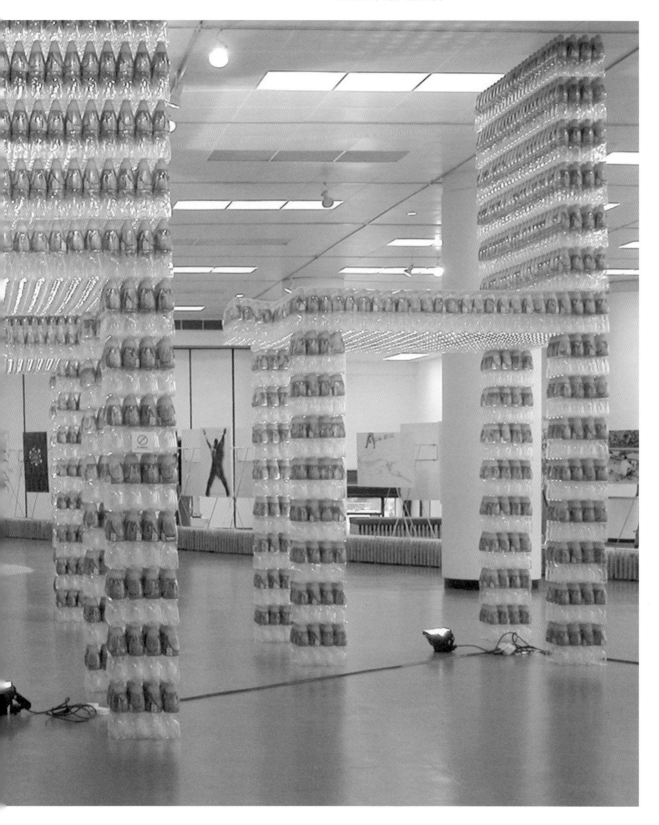

人形的出現與

劉小康

已故好友張志凱是位設計師，他沉迷於設計理論研究，曾在香港理工大學、香港中文大學等學院授課。2003 年，他在一個讀書清談節目中提及過我的作品，同時亦為我在香港中文大學藝術系任教以創意產業為題的選修課程中發表過一篇對我影響深遠文章。

該篇文章中，他以三分之二的篇幅利用符號學去解釋椅子存在及椅子作為一個符號的意義。他不但引用西方的學說，亦引述老子對於「無」的說法來概括他的分析。對於對椅子有興趣的朋友，這部分閱讀性甚高。

然而，當中最令我感動的，是他引用了 Elaine Scarry 指椅子的存在是要消除人類痛苦的說法，使我聯想到了自己早期的作品，都是探討人與社會、人與人的關係。我用了筆直的線條，用了家具中常用的燕尾榫，作為表達男女關係的符號，同時也呈現了社會中的某種二元對立的情況。這些作品某程度上也表現了社會不和諧所帶來的痛苦，所以志凱說的可謂一矢中的。

他於文章的最後部分，更有清楚地剖析我作品之中從帶有人形漸進到沒有人形的過程。正如他所說，在完成「位置的尋求」及一系列人形與椅子的裝置作品後，到了一個地步，我開始覺得人形變得多餘。正如志凱所說，當只剩下椅子時，更有利於建立椅子與人及椅子與觀眾的關係。此外，他也清楚地說出我於 2003 年在香港大會堂「藝遊鄰里」個展中，運用了 7,000 多個由我設計的水瓶組裝成的大型椅子裝置，背後想表達的是藝術與商業的界線在現今社會中已變得非常模糊。其實在 1980 年代至 1990 年代初期，我總是常常比較自己在藝術與設計之間所創作出的價值，百般思量後，參透出的結論是，一個優質的設計蘊含的文化意義或者也可以遠遠超越一個平庸的藝術品。現在回想，我於 2003 年那次展覽決定把自己的設計作品融入藝術創作中，完成如此一個大型水瓶藝術裝置，可以說是體現了我已放下自己對藝術和設計之間分野的執念，是一個釋然的表現。

消失

今天再度翻閱志凱的文章，再次反省他對我的期望——「能否做到手中無椅但心中有椅」的境界？坦白說，直至今時今刻，我仍未做到。這個也許要成為我餘生的目標！謝謝志凱的鼓勵！

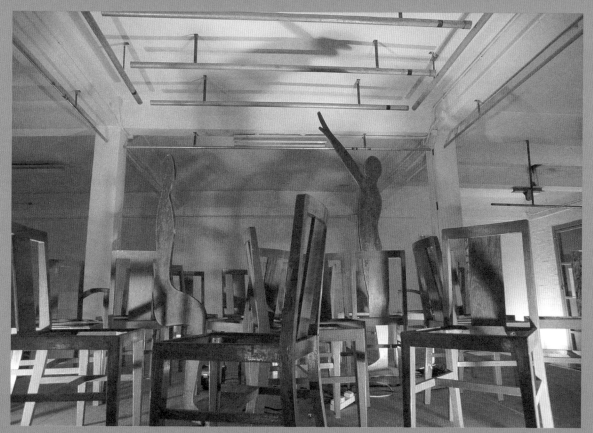

油街藝術村展出的「位置的尋求」裝置作品（1998）。

Chapter
章節 6

「騙
徒」
劉小康

梁文道
著名文化人、
專欄作者、
「看理想」創辦人

6-1

什麼決定設計

設計什麼

6-2

「騙徒」劉小康

梁文道

「設計」對古老的漢語而言,是一個新造的詞。現代以前,中國並沒有這個詞所指涉的準確概念。我雖不知它到底由何而來,但可以肯定它就是英文中「Design」一字的中譯(儘管它可能是譯自其他歐洲語言,或者一如其他現代漢語中的外來語,由日本轉譯而來)。字面看來,「設計」一詞可以說是完全對應了英文裏「Design」的意義,皆有「設下計謀」和「企圖」的意思。甚至可以說它有點「欺瞞」的意味,相當負面。可是英文裏的「Design」卻來自於拉丁文裏的「Signum」,亦即英文的「Sign」,中文的「符號」和「表象」。所以從字源學的角度來看,「Design」的意思應該是「De-sign」,也就是「去除表象」、「揭穿表面」的意思。

為什麼一個原來應該意味着「揭除表象」的字詞,到了現代卻有着「設下計謀」或「製造一些手段以達成目的」這種截然相反的意義呢?讓我們再來看看兩個與「設計」有密切關係的詞:「技術」和「藝術」。現代人一般以為這兩個概念是很不一樣的:技術是工具性的,有實用價值;藝術則是自足的,與生活日用無關。不過「技術」(Technology)和「藝術」(Art)其實來源於同一個希臘字 Techne。羅馬人把 Techne 譯為拉丁文,就成了 Ars,英文 Art 的字源。而拉丁文 Ars 的意思則是「手上的小把戲」,與今天「設計」一詞的意義相當接近,都是有點弄虛造假的味道。所以一切人造的假造的東西都可以用 Ars 開頭,例如 Artificial(人造的)。而 Artist(藝術家),很不幸地,並不光彩,而是騙徒的意思。看來至少在這一串的字源追索下,藝術和設計是和諧共存的,古代的藝術家與今天的設計師都是「詭計多端的騙子」。他們都是一些懂得神奇把戲,能夠虛構出一些東西的人。他們的魔術說穿了,就是把形式賦予物料之上的技巧,使畫布彰顯形象,讓木石化成碑版的方法。這也正是 Techne「木匠」所幹的事。

木頭的古希臘文是 Hyle,譯成了拉丁文就是 Materia,今日「物質」一詞的源頭。木匠就是把 Morphe(形式,Form 的字源)加諸 Hyle 之上的人,使木頭這物質變成桌椅等各樣不同形式的東西。然後我們看看劉小康「位置的尋求」這個系列的作品。恍如木匠,他也做了一些椅子,同時又用了許多現存的椅子。我們知道椅子並不自然,乃一種「騙徒」的另一人造物。只是當我們習慣了椅子之後,就會忘記它的虛幻源起,以為它是一個很自然而然的東西,就好像「坐」這種姿態一樣自然。到底是人想坐因而造出椅子,還是有了椅子人才懂得坐;這可能是一個雞和雞蛋的問題,但我們可以肯定椅子和坐都不是天然的。

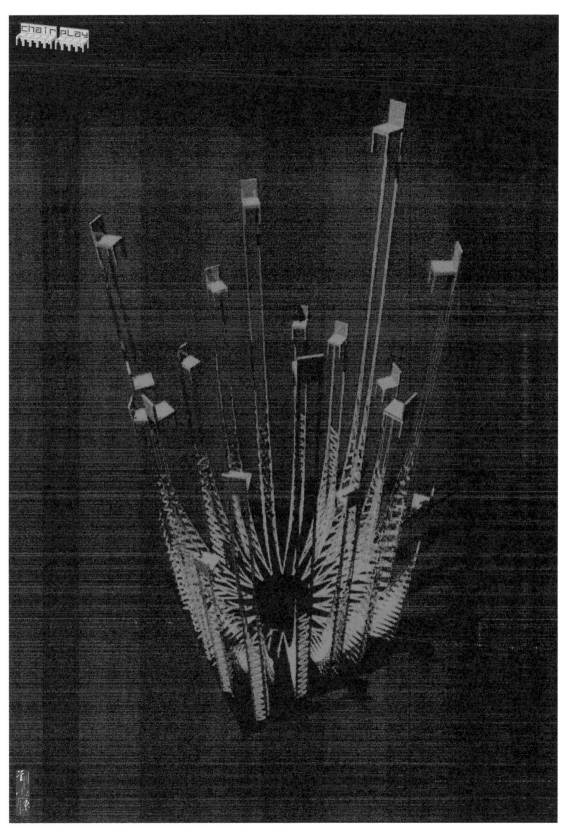

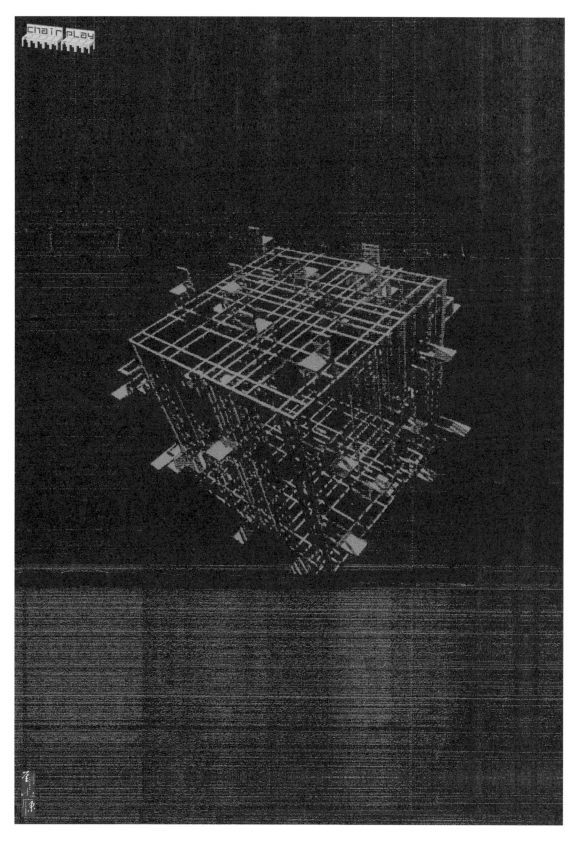

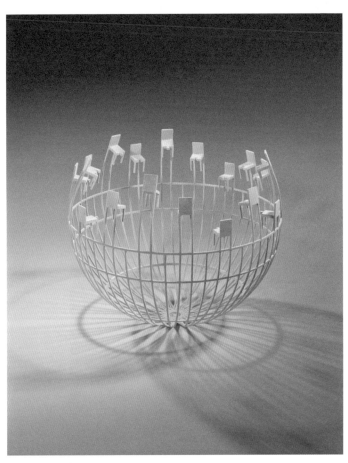

「天圓地方」系列

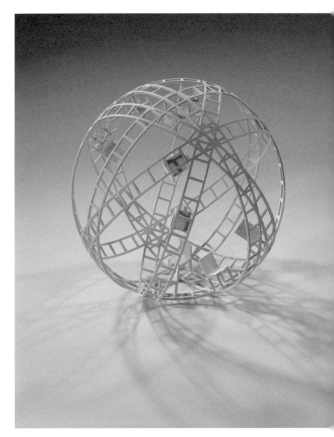

我們習以為常的現代坐姿，其實是很西方的。至少在古代的日本人甚或現代的土耳其人看來，我們的坐法是很彆扭的。但自從現代的椅了流行之後，人類的「坐」就有了全球且徹底的變革了。所以我們可以大膽地說，椅子的形式決定了我們的姿勢，且進入了我們的身體記憶。此外，不同大小、不同形狀的椅子彰顯出不同的身份、階級甚至性別。而椅子的擺放方法，和我們圍繞着它展開的種種動作和表現，又決定了人際間的權力關係。這也就是「位置的尋求 I」中那人與椅的形象所呈示的狀態。至此，椅子已成為不用在場的人的象徵，象徵了他們抽象的社會位置。於是隨後的「位置的尋求 II」隱沒了人的軀體，純粹勾勒出椅子和椅子間可以形成的複雜混沌，乃是社會關係的機制圖。

我特別偏愛劉小康以書為題材的一系列作品，因為我想他和我關心的課題近似，那就是「書的形式如何決定了它非形式部分」。一般以為書只是一些資訊的載具，其形式材質無關緊要，不過是工具而已。可是事實上，種種標點符號、段落的區分，書眉、出版資料頁等手段的出現或存在與否，都在不斷地影響我們所讀所看的資訊。只要再想想看卷軸和掀頁兩種不同的書籍釘裝方法的分別，就會發現書的裝幀和形式對於它所盛載的那些內容有一種再框架再結構的決定作用。劉小康在 1989 年創作的作品「信息符號 I」是一件以書為意念的作品。雖有切割整齊的白紙訂製成有脊的書形，但這卻是一本沒有字的書。於是觀者的注意力遂能從日常看書的經驗中脫離出來，撇開了文字，轉向原本該有文字印在其上的這本書形材本身。偏偏這本書又是如此厚大，以至於書脊向下時書頁會自然而然攤開，呈現出一種正被閱讀之中的狀態。加上黑色的底板所造成的強烈對比。這實在是一部不斷炫示其自身形式的書。

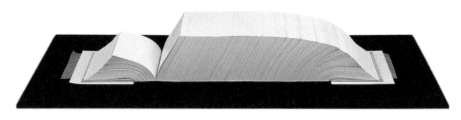

「信息符號I」（1989）

說到形式如何決定內容,靈感來自西安碑林的「說文解字碑」就是最好的例子了。劉小康再度隱沒了本來最重要的文字,把碑的概念一分為二:一者是斑駁起縐,有點蒼老味道的紙張所排砌而成的「書架」;另一者則是矗立在展廳末端,兩行「書架」之間的黑色錐柱。前者為紙,是承載文字信息與書法藝術的載體;後者金屬,有紀念碑式的效果。兩者合起來恰恰就是碑的完整意義,但若把它們分開了,則令觀者意識到是堅實的金屬使得柔弱的紙張有所依傍,是前者的久遠不變築固了後者的地位。因此我們可以說這件作品乃是對碑這種特殊的「書」的分析,這分析裏我們看到碑本身的形式就能賦予一種恆久而權威的感覺。至於文字的缺席,在此反而更強調了碑那「紀念柱」與「文字載體」二元結合的形式的強大力量和其優先性。

椅子和書籍都是平常不過的人造物,是最基本的設計產品。好比劉小康在平面設計上擅長的字形創作,都是我們習以為常的工具,用來容納其他我們以為更重要的東西。椅子用來容納人體,書籍用來容納文字,文字則用來容納信息和意義。我們很少注意這些容器的重要,往往以為它們不過是一種「形式」,搞搞包裝來掩人耳目。在這個意義上,設計這種形式變形的劉小康的確是個「騙徒」。但正如我們之前所說的,椅子和書籍的形式如果不是比其「內容」更重要,至少也和它們的「內容」有着相互生成、相互規約的平等地位。而透過對椅子與書籍的形式操弄,劉小康的作品不斷提醒我們這一點,要我們關注形式本身的先在性。於是在一般人心目中「藝術創作」的這個領域裏,劉小康變成了古典意義下的設計師,一個 Design 揭穿表象的人。因為我們的世界已經是一個充滿了像椅子和書籍這種種設計的世界,存活其中,我們早就忘了我們習慣的自然其實都是被設計出來的,而那些細微但廣泛的設計就顯得不再重要了。劉小康那一系列關注形象的作品正揭穿了這個幻覺。

「信息符號 II」 (1991)

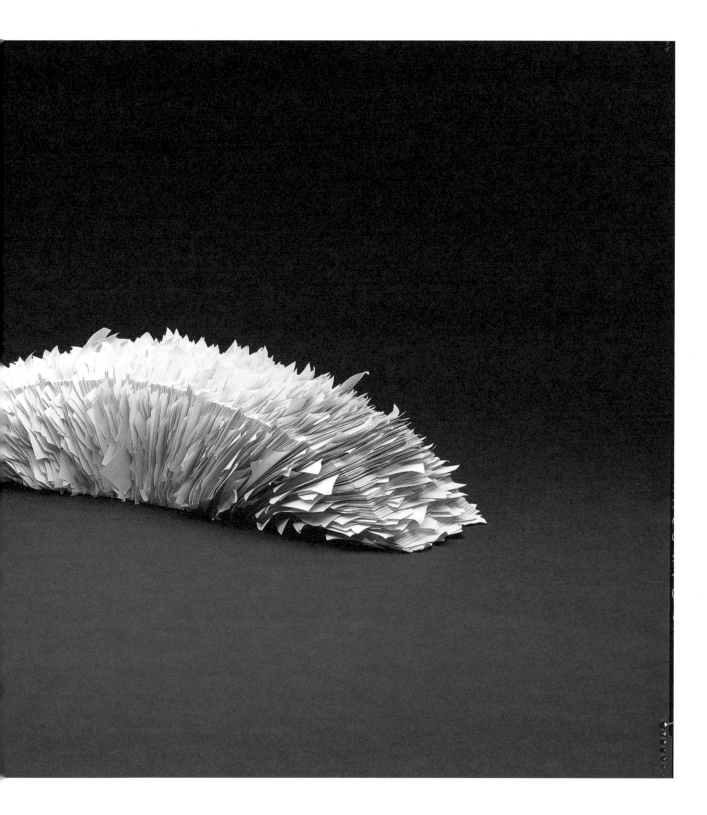

什麼決定設計

梁文道

著名文化人、
專欄作者、
「看理想」創辦人

6-2

最重要的創作主題

6-3

劉小康

什麼決定設計

梁文道

對我來說，究竟什麼叫做設計呢？很多時候一些不明白設計這行業的外行人，很容易以為設計只不過是創造一些漂亮的東西，無論平面設計也好，商品設計也好，家具設計或是什麼設計也好，就是做一個美的東西、好看的東西來吸引人，最多也只是想一下那個用途也挺好用的。但是這種對設計的想法，其實好像把設計想像為一種修飾，以為有一件已經存在的東西，然後設計師要做的事情，不過是把已經存在的東西做一些包裝，做一些表面上的加加減減。但是我覺得一個真正認真的設計師，不可能是這樣子思考的，譬如說劉小康。

我對他作品的印象，不論是做設計也好，或者做藝術品也好，很多時候都會從一些更加根本的問題開始去問。如果他今天要設計一個水瓶，他首先要問的不應該是：現在有很多款水瓶了，我們怎樣做一款水瓶去出奇制勝呢？他思考問題的時候，通常會回頭去看：究竟什麼叫做水瓶？就等於你設計一個杯子，如果我們問一些學生：什麼是杯子？杯子就是一個裝水的容器。然後你可以再問：請問一個杯子和一個碗有什麼分別呢？其實兩者都可以裝水的，但是為什麼你一看會覺得這個是碗，那個叫做杯子呢？或者有時候兩者有點含混，譬如日本的茶杯，通常是茶碗來的，那你怎樣去分呢？一樣裝水的東西在何時稱為碗，何時稱為杯，何時稱為瓶呢？如果你不去問一些比較根本的問題，你就沒辦法掌握得到一件物件的本質，或者一幅圖畫的本質。譬如說做平面設計，通常是幫一個活動、一個演出做宣傳，無論如何，究竟要設計的東西到底是什麼？你一定要從根本去設問：「這東西是什麼？」例如一個水瓶可否不是本來的樣子、瓶蓋可否再大一點、瓶身可否是扭曲的等等。如果你不去問一些根本的問題，便不會有空間讓你重新思考那件物件。外間所謂設計師的創意，就是從這個地方來的。

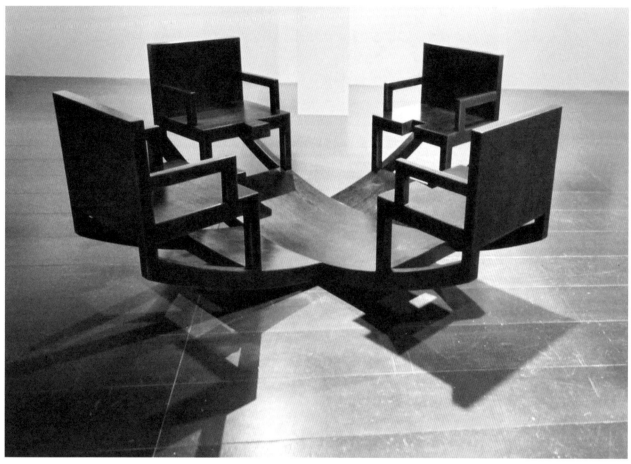

「椅子戲 IV」椅子裝置（2005）

騙徒劉小康

他曾在台灣的誠品書店有一個作品展覽，我們當時有一場對談，是聊他做「椅子戲」的那件作品。好像是在那個環境下，我不知道為什麼講了「騙徒劉小康」這句話，但意思是說他作為一個在設計事業上那麼有成就的人，他太知道市場要什麼，而一個成功的設計師一定是一個能夠打動市場的人，但是他又不只如此。他可以令市場所接受的設計產品裏面，或者是作品之中，有很多他自己的一套想法，而那些想法可以有一種很顛覆的潛能，只是視乎你看不看得到他在裏面埋藏的一些東西，那是可以改變大家對那件事的想法和看法的。特別是「椅子戲」那個作品，看上去就是很美、很可愛的椅子，但當中還牽涉到一些對權力的重新思考。因為你的椅子怎麼放、有多大、空間是怎樣、你跟它的關係是怎樣，全部都是一個權力的關係。我覺得劉小康做椅子，或者是做那麼多桌椅，其實一直都是在思考一個權力問題，它們不只是一個表面看上去漂漂亮亮的椅子。

我們知道，有個時期大家都很喜歡收藏一些設計師做的椅子，如果買不起，家裏不夠大，買那些模型、手辦也好。劉小康看上去好像不過是在這個潮流下去做椅子有關的設計，但對於椅子的思考，他思考的重點明顯是與其他設計師不一樣。他不是在想這張椅子在人體工學上怎樣令人坐得舒服一點，又怎樣看上去美一點，或在材料上面如何採用別出心裁、大膽的、創新的工藝，他不是從這些方向去思考的。他真正在想的是和椅子相關的空間權力的關係。舉一個具體的例子，為什麼椅子是跟權力有關呢？譬如說我們看中國政治就知道了，每次在人民大會堂，那些國家領導人要在那裏開會，跟人說話、接見。其實人民大會堂裏的那些椅子，沒有人會坐得舒服，坐得舒服是一門學問來的，因為它很大，你兩手撐到很開，整個肩膀差不多伸直了，後面又很深，如果你真的靠着背往後坐，你的腳會不碰地，所以坐上去之後，怎麼坐都不舒服。你得在上面找到方法，好讓坐時既得體又舒服，這其實是一門學問。而就算你掌握到這門學問，也不等於你一定要這樣坐、可以這樣坐，因為還要看你現在跟誰坐。我覺得劉小康那個椅子的設計本身是在思考這些東西。我大概就是在這個背景下說他是一個騙徒：他表面上好像在做很符合潮流、很美的作品，好像是因為大家都在做椅子，他就做，但其實根本不是。

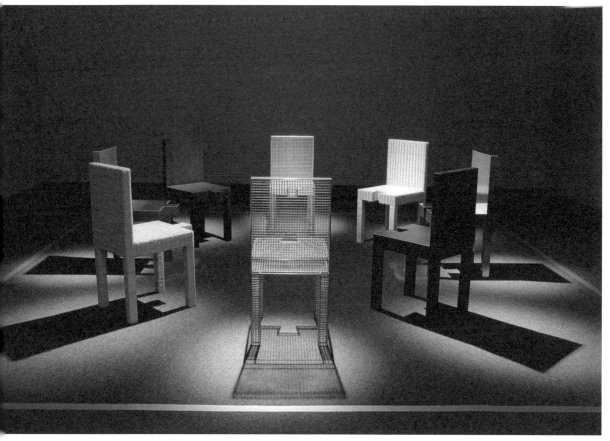

「第一號議程」椅子裝置（2003）

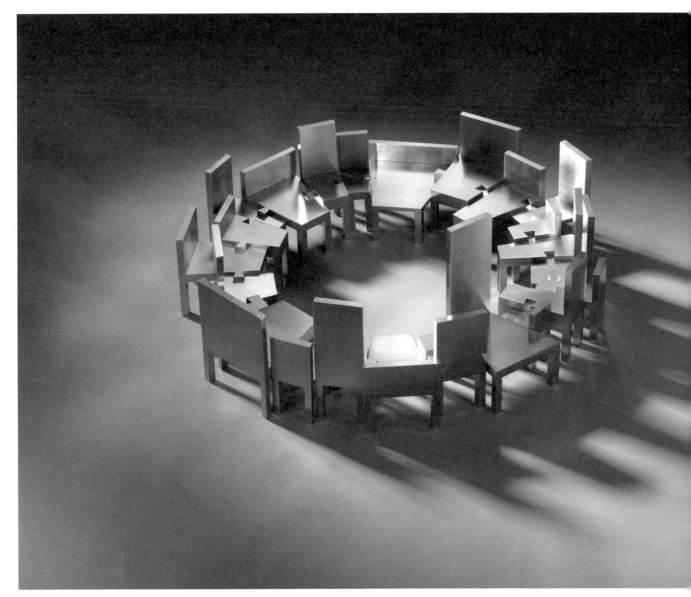

「第三號議程」雕塑（2015）

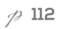

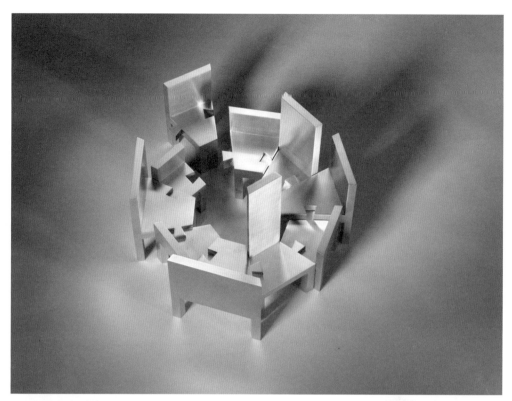

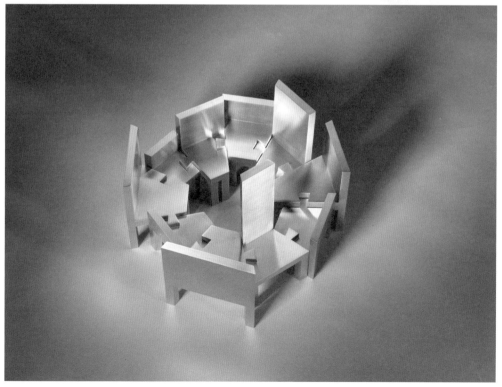

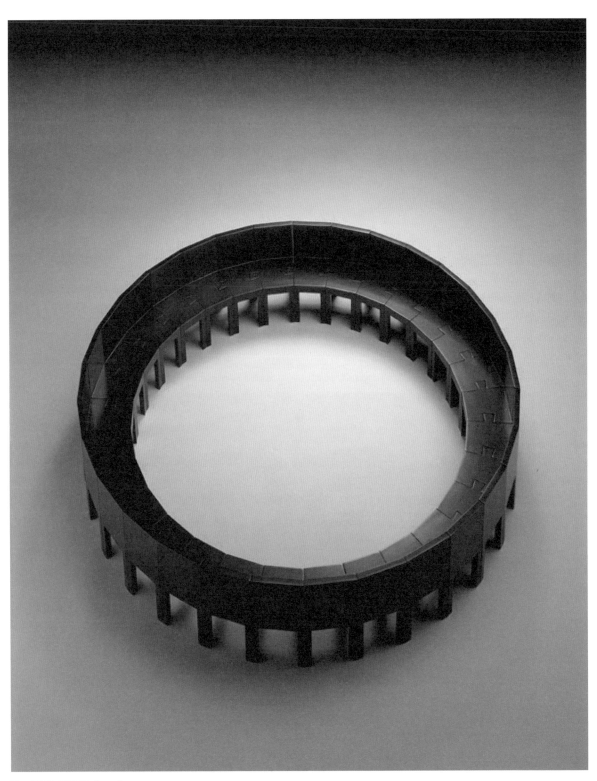

「第二號議程」椅子裝置（2003）

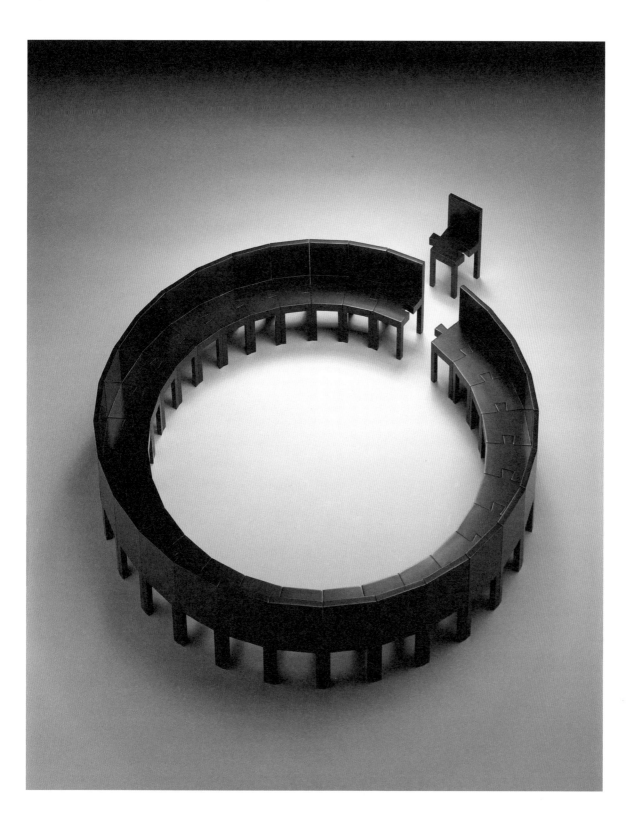

什麼決定劉小康？

我覺得這個問題很難答。認識他那麼久了，差不多 20 年，我也很難想到一個明確的線索。如果要說的話，因為我認識他的時候剛好也同時認識了靳叔（靳埭強），大家都很熟，靳叔是我很尊重的長者，我覺得我會用他跟靳叔的關係來討論。那個關係有趣的地方不是說劉小康受到靳叔的影響而造就了今天的劉小康，反過來我會留意到的是他跟靳叔的關係太密切，但也因此更容易看到他們之間的不同，這個不同的地方決定了他。他們不同的地方在哪呢？就是你很明顯看到靳叔真的是最早一輩的香港設計師，那一輩在香港做設計師的人，例如靳叔，大多是想做藝術，然後誤入歧途地做了設計，其實他們心底裏是想做畫家的。就像靳叔是想做水墨畫的，不過因為香港那時候畫家的路難以謀生，逼於無奈只好做設計，所以他一直在做設計的同時，又一直捨不得做藝術的心願，於是雙線並行，或者把他在藝術上面的一些追求放在他的設計之中。又或者到了後期，你看到他的設計做到七七八八了，覺得沒什麼好做了，不做了，然後專心去做自己的藝術創作、教學和研究，靳叔走的是這樣的路。

但到了劉小康這一代就明顯不同了，我覺得劉小康這一代人就是靳叔的弟子輩。由於靳叔的工作和教學，香港真真正正出現了我稱為「第一代有設計師意識的本土設計師」。而劉小康的這一輩與靳叔不同，因為靳叔那一代就像我剛才所形容，其實那時候香港還未有很多人知道什麼叫設計，做設計的人全部都可能是學畫畫出身，然後做平面設計、學攝影、做平面設計。但這情況到劉小康這一代已經不同了，他們很清晰知道這個世界有件事情叫設計，有種職業叫設計師，而他想做設計師。但是在這個過程裏，靳叔會告訴你，做設計不可以不做藝術，就是靳叔的堅持影響了他，於是劉小康就試一下看看自己可不可以做藝術。但你看到整個路徑是相反的。一般來說，我們都會將這兩個範疇分得很清楚，尤其是上一代。就算你今天問靳叔，他都會覺得那是兩回事來的，藝術就是藝術，設計就是設計，因為對他來說設計就是一個商業活動，是滿足客戶需要，有時候你要將自己放低一點。但是做藝術家的時候，你可以比較張揚自我，那是一個沒那麼功利、沒目的、很現代主義式的藝術觀念，為了藝術而藝術。但是對於劉小康這一輩的設計師而言，在嘗試做藝術創作的時候，他整個思路是不同的，他覺得這些東西真的有那麼大的分別嗎？我覺得這是劉小康和靳叔最大分別之一。他做藝術創作的時候，和他做設計的時候，基本上都是同一個劉小康。只不過在做設計的時候，那是一個有客戶找你做些東西的劉小康；做藝術創作的時候，其實他也覺得有一個客戶在，譬如說是有一間博物館委托他做一件事情，又譬如是一個展覽，而他的思路不會因而出現太大分別。雖然他也知道裏面有商業，或者沒那麼商業的分別，但在思考和創作上，劉小康的態度都是一樣的。這個態度就跟之前所說的一樣，都是嘗試從每一樣東西的根本出發。如果你問誰最影響他，我會覺得是靳叔，但那是一個曲折的影響。

於藝術廣場展出的「第三號議程」公共藝術裝置（2015）。

「香港文化無進步」的看法

我不能同意說香港文化沒有進步，我覺得這幾年來香港文化有很大進步，只不過在這個進步之中，可能有一些進步是永遠不可能百分百單向的一起齊頭向前，永遠是在一些東西的進展之中犧牲了一些事情，當中有些東西少了，或者有些東西倒退了，有些東西有問題。例如我覺得過去幾年香港有一件令我最開心的事，是在文化上的進展，真真正正出現了本土的文化意識。在十多二十年前，就是我在寫作時，或者當年我們自稱是香港人，探討香港文化是什麼的時候……我想現在的年輕人可能很難想像 20 年前，那個時代我們常常要跟別人辯論的題目是香港是有文化的、香港不是文化沙漠來的、香港其實很厲害。那時候拆九龍寨城，我們就要經常走去爭辯，要去示威，說這樣的東西為什麼要拆呢？但那時候全部人都會覺得你很可笑。也就是在說，20 多年前的人會覺得九龍寨城又髒又阻礙地球轉動，你為什麼要反對呢？現今年輕人覺得很理所當然的事，其實 20 年前我們去討論時，大家都覺得很不可思議，沒有人明白的。現在大家真的看到香港的庶民社會裏有多少很可貴的因素是我們應該保留、保存的，然後香港人開始變得沒有以前那麼簡單地一味非政治化了。現在我們那種政治化的轉型，其實是讓大家對文化的看法更加立體，不會將文化看成一種完全是高高在上、供奉起來的東西，而且是跟我們日常生活裏面的政治是相關的。我覺得這是一種很大的進步來的。但是另一方面我也覺得有些可惜，可惜的地方是什麼呢？就是有時侯可能因為政治原因，大家很看重我們文化之中的某些元素、某些當前的文化討論，特別看重某些作品的某些價值，譬如說這件東西是不是本土的、這件東西的本土意識是不是足夠張揚、它有沒有呈現出我們香港人某一種前進、勇敢，或者大膽的精神。但有時候，我們判斷一些文化之中的現象或者是創作的時候，除了留意這些如此政治正確的價值之外，還需要顧及很多套不同的判斷準則，但有時我覺得這些準則在今天是被忽略了，或者是犧牲了。所以我覺得我們現時的文化出現了這樣的情況，就是從以前很不喜歡講本土，很不喜歡講政治，到現在卻全部都在講本土，講政治，講到有時候只剩下本土和政治，變成判斷文化上其他很重要的一些基準、一些質素就全部被邊緣化了，這個是我覺得令人很可惜的一樣東西。

第二就是當你說香港文化有沒有進步，它牽涉的另一個問題就是我們的文化影響力，這個也是我很擔心的。曾幾何時，香港在整個東亞文化之中，至少是流行文化的一個重鎮，

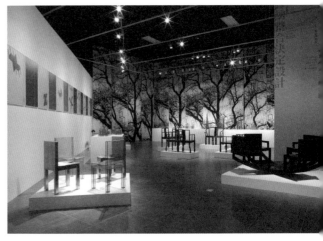

2015 年，香港文化博物館舉行的「劉小康決定設計」展覽現場。

而且不只是流行文化，就算在嚴肅的文化思維方面也有影響。例如今天大家都很「哈台」，我想大家都忽略了其實台灣有兩三代人，其主要的文化養分都是從香港吸收，更不用說香港文化在流行文化上對整個東亞社會的影響。但是這種力量在這幾年一直下降，很多人都有很多理由解釋這個下降的趨勢，譬如說內地的文化工業的興起，或者是內地的市場很大，好像香港有很多時候拍電影、做音樂時，你要遷就內地，而他們有審查，有他們的口味和市場，因此要犧牲香港文化，這可能也是對的。但我覺得在另一方面，是我們也少了一些野心。比起以前，我覺得現在的香港文化事業裏面有很多人做創作時，太把內地當作是一回事。即使你很把它當作是一回事，要不是嘗試去遷就它、跟着它走，就是反過來覺得它在前面太巨大了，我就不理會你、忽略你，或者我對抗你。但無論是哪一種態度也好，你都已經把它當作一個巨大的前提擺在前面，你心裏面已經有了它，就算反對它也好，附和它也好，你也太覺得它是一回事了，但這是不需要的。以前香港人做創作從來不理會這些東西，電影賣埠到東南亞時，從來不會理會東南亞要什麼，或者作品要上內地時，也不會理會內地想要什麼，總之就做我們的東西。我們做我們的東西的時候，是有野心，是覺得要走出去，心裏想的東西是很大的，那是我覺得早一輩的香港創作者有時候會想的事情，甚至是宇宙性的（極富創意的）。我想我們現在需要找回以前那種氣魄。

展覽帶出什麼信息？

我覺得第一個信息是先在劉小康的作品和創作之中，重新思考究竟什麼叫做設計。如果你帶着問題來看劉小康的作品，你學到的東西會更多。譬如問為什麼這張海報可以這樣做，而不是光看它美不美、有趣與否。平時我們太容易這樣去看設計，但如果大家都帶着問題去看、去問，思考是什麼讓劉小康做成這樣的設計，無論是被他歸類為一般的商業設計作品也好，或者是藝術品的作品也好，我們都在面對每一個作品的時候問一問，為什麼要這樣做、他這樣做是在想什麼、他想處理什麼，例如這一件作品、這個盒子他為什麼要這樣做；這張椅子他為什麼要這樣做……如果我們的年輕觀眾可以這樣去看劉小康這個展覽，乃至於所有的設計展覽的話，我猜大家會對什麼是設計有更加立體的反省吧。

最重要的創作

劉小康

我早年已經認識梁文道，他給我印象最深刻的事件，是在 1997 年時，我們共同參與了由香港藝術家榮念曾策劃、原定在上海朱屺瞻藝術館舉行的一個中港藝術展。由於榮念曾的觀念都是比較前衛，他邀請了當時香港實驗性質比較強烈的作品參展。佈展完畢後，一位神秘嘉賓突然蒞臨，並對每件作品逐一給予評語後，第二天原定的展覽開幕，就因為停電而臨時取消了。香港及內地的藝術家都明白是怎麼的一回事，但反應卻十分極端。內地的藝術家堅持要抗爭到底，甚至提議要把展覽搬到人民公園廣場上；反之，我們卻考慮到展覽是由香港藝術發展局官方支持的，所以態度比較軟化。雙方堅持不下，我們由梁文道做代表，徹夜舌戰眾多內地藝術家，終於達至妥協並同意把展覽搬到了一個電影攝影棚舉行。

大家都很佩服梁文道，不單因為他的普通話説得標準，更是因為他能言善辯的才華。一眾藝術家都對他十分欣賞！他生於 1970 年，當時只有 26 歲。

那次奇特的經驗後，我多次請梁文道為我撰文。我在 2001 年出版藝術設計書的時候，邀請了他為我寫了一篇文章。至 2015 年，我舉辦「劉小康決定設計」展覽時，又再以錄像形式訪問了文道對我作品的看法。有趣的是，他記得十多年前用「騙徒」來形容我，卻忘記了當年有此説法的原因。

再次細閱這兩次的評論，雖然事隔十多年，他的論述都是一致的。他點出了我理性的本質——「做藝術創作的時候，和他做設計的時候，基本上都是同一個劉小康……大家都在做椅子，他就做，其實根本不是……其實一直都是在思考一個權力問題……」他實在把我心底最想透過作品表達的一個最重要的主題說了出來。

另外錄像問到什麼決定劉小康，文道又以旁觀者的角度，看透靳叔對我的影響——「是一個曲折的影響」。

主題

「椅子戲」劉小康作品展（2005）

至於騙徒的說法，在 2001 年的文章開首，他用了很多的篇幅，用設計一詞是「來自於拉丁文裏的『Signum』，亦即英文的『Sign』，中文的『符號』和『表象』」，甚至加上分析藝術、技術、木匠的拉丁文源頭來證明「今天的設計師都是『詭計多端的騙子』」！而我設計椅子這「容器」，用以掩飾背後所要帶出的內容、所要思考的問題，因此文道說我的行徑和他說的騙子無異。

這段文字也辯證了設計的本質，十分有趣，值得每個學設計或者對設計感興趣的年輕人一看。

2015 年的錄像中，文道提及香港「到現在卻全部都在講本土，講政治」，「一些素質就全部被邊緣化了」。這預言了今天的狀況，也影響我現在的創作思考。

話說前文所提及我在上海被禁展出的一件即興裝置作品，是用了朱屺瞻藝術館中的椅子，在牆角堆作了一座椅山。本來只是想在視覺上回應我帶去展出的海報作品，卻被神秘人評為帶有「一將功成萬骨枯」的意識。

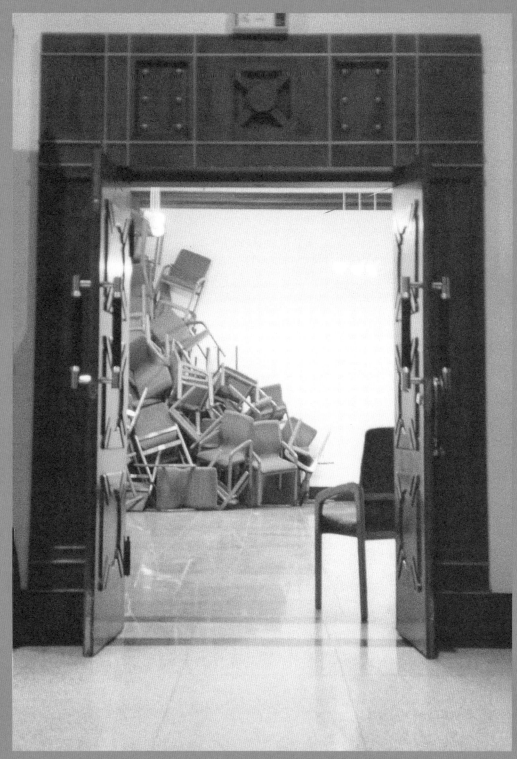

劉小康當年在上海展出的即興裝置作品是想在視覺上回應他帶去展出的海報作品。

Chapter
章節 7

站
臥
之
間
—— 劉小康椅子的題外閱讀

陳育強
香港藝術家、策展人、
香港中文大學藝術系退休教授

7-1

從姿看識

從坐意

劉小康

7-2

站臥之間

陳育強

一張空的椅子，往往攜帶巨大的空寂能量。在現代藝術中，亦曾間歇出現在好些藝術家的作品中。儘管各人的表達目的、取向不同，椅子實在不同於其他家具，例如床、枱、櫃、門⋯⋯往往暗示着一種「缺乏」、一種「失去」的存在。椅子總和人有關 —— 特別的椅子，舊的椅子，往往和某一特定的人有關，它沾染了某人的習慣、坐姿、氣味，它總是某人的精神載體 —— 這是關於椅子作為一私密文化符號的聯想。

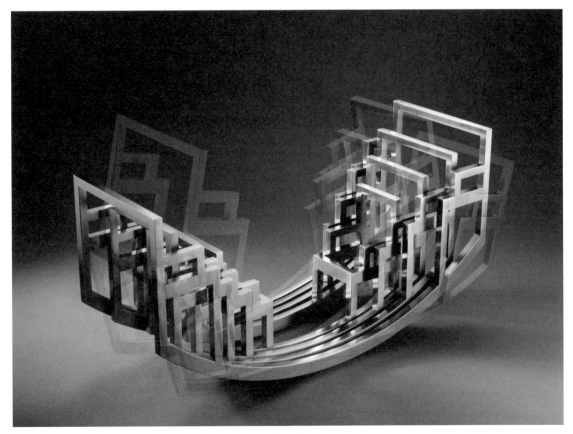

劉小康作品中充滿對椅子的各種想像和隱喻。圖為「城市系列」不鏽鋼雕塑（2007）。

椅子作為一種結構，它是最基本，也是十分複雜的——幾條互相垂直的線條穿越空間，使之構成一個基本形狀，它既可自我鞏固，亦能承載重量，於側面看，斜直之間形成一複雜結構，猶如一立方體。斜直之外，變幻無方。故此，椅子亦可被看成一個立方體的伸延，猶如兩個疊在一起的立方體的模樣——我們不難想像，只把「日」字形成的立方體切去一角，便儼如一張椅子了。從結構方面來看，椅子的造型也是一種「完整」的切割，一種「未完成」

的穩定。這種「缺乏」，造成一種「動態」，一種「希冀」。

劉小康作為設計師與藝術家，他對椅子的想像是各種想像的混和、互補。他由平面開始，而逐漸克服真實的物質、空間世界。由於對物料、材料的操控日漸熟練精準。在香港，以椅子作為一恆久探索的題材而達相當精度，以我看來，唯劉小康一人而已。

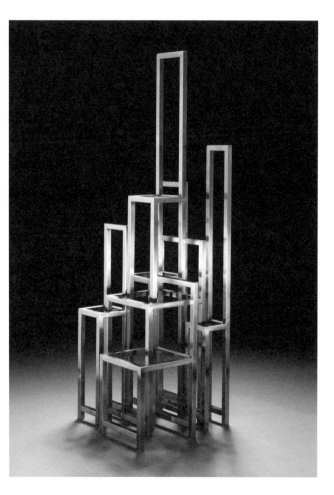

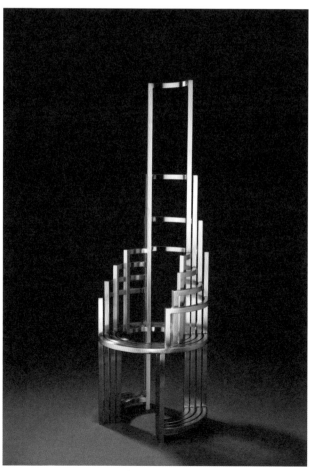

劉小康對椅子的想像，既以個人情趣出發，而推展為具普遍性的公共議題。他的作品逐漸排拒了私密濫情的想像而進入理性客觀的思索模式，這和他作品的規模日益宏大，需要精密的策劃與製作過程有關。同時，劉小康今天的工作、思考的範圍，已從「個人」進入「社會」的層次。一方面，他既從事比設計師更個人化、主觀的藝術創作；另一方面，他的設計已從個別「對象」的層次，進展到社群、城市、國家的層次。對微觀事物的鍾情亦逐漸發揮於處理更大、更宏觀的範疇──從城市景觀（公共藝術）到模鑄人生（設計教育）到城市定位（城市形象、品牌）。可以看出，椅子作為一種所選定的主題，已隨着他的心路歷程有所變化。

劉氏的椅子，不同於一般的設計師椅子，並未挑戰物料、造型、傳統觀念等價值。反之，他的椅子平直方正，是我們可以想像得出的最基本形態，甚至可能令使用者坐得不夠舒適。可是，這亦使他能把「椅子」的想像作沒有累贅的伸延──他的椅背時可伸展變成梯子；當梯子一再伸展、屈曲便變成路軌；當椅子集結的時候，可以是橋樑、牆壁；當椅子合圍的時候便成會議、連結⋯⋯當椅子相對的時候，可以互相榫接，隱喻兩性的結合；若中間設置一搖搖板裝置，便構成了微妙的、暫時性的平衡。

椅子除了結構上的多重擴展以達到內容上的豐富，亦不失椅子作為人的隱喻。而這種隱喻，都逃離不了諸種社會關係：或高低、或平衡、或多寡、或分合，或背向椅子的複雜的可能性，造就了人的行為的諸種隱喻。這既是劉氏放眼社會這種較宏觀方向的諸種觀察的寫照，也是他真實自身經驗的明證。

作為一個設計師和藝術家，劉小康的狀態似乎和椅子這一符號若合符節。椅子作為一種人的姿勢，既不是站立，也不是臥下，而是站與臥之間。站立是警醒，是一種理性、對周遭事物警覺的狀態。臥下是休息，是一種放鬆、容許諸種介乎迷糊與清醒、充滿各種可能性、潛意識浮現的狀態。而坐下是兩者之間──警覺與迷糊間，意識與潛意識間的一種半活動、半休息的姿勢。設計與藝術，作為混沌、開放及創造性的情智的發揮，以及知識框架的不同程度的綜合活動，劉小康應該是以一種坐下的姿勢來發展他對椅子的各種想像。在理智與感性之間，他不自覺地融入了他所創造的姿勢。要正確地描述一個作者的作品並不容易，即使作者本人亦未必容易做到。這些文字與其說是描述了作品的某些側面，不如說是作品的真正神秘內涵的題外閱讀。

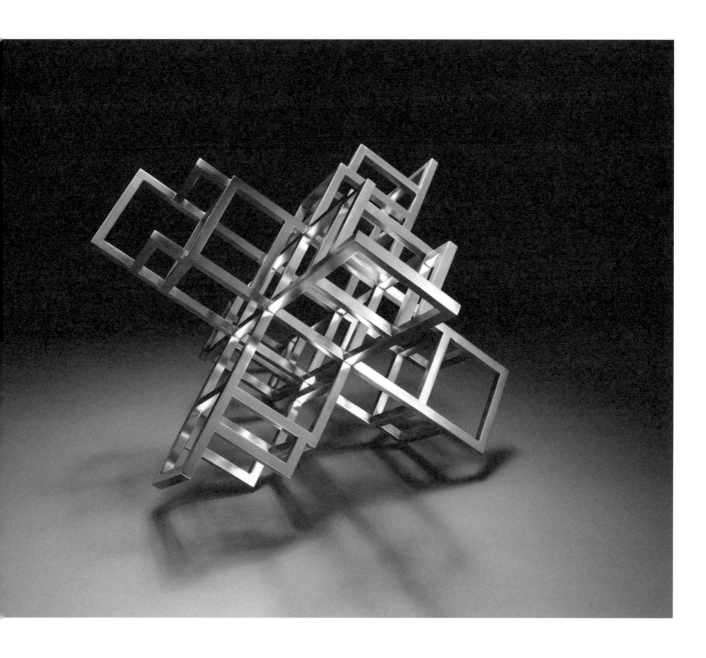

從坐姿看意識

劉小康

陳育強教授（Kurt）是我數十年的好朋友。我們是在 1997 年前一同參與一個香港藝術發展局委員選舉論壇而認識，會後大家對選舉意義的意見一致，並當場高調退出討論，當時媒體亦有報道。之後的交往很自然地都有討論藝術的方方面面。

Kurt 因為是藝術系教授，清楚看到我以設計作為專業，開始在工作之外創作椅子，是「以個人情趣出發」，「從『個人』進入『社會』」，「已隨着他的心路歷程有所變化」。

但他文章最後一段點出人的坐姿，「既不是站立，也不是卧下」，而是在兩者之間，「警覺與迷糊間，意識與潛意識間的一種半活動、半休息的姿勢」，「作為混沌、開放及創造性的情智的發揮」，「在理智與感性之間」。

在今天再次閱讀這些句子，卻有另一番感受。Kurt 和韓志勳老師的文章一樣，兩位藝術大家在描述我的作品之餘，其實都隱晦地指出我的創作是理性有餘，感性不足，有點如韓老師所說，有點「冷」。

這個可以作為我下個階段創作的探索的動力：如何去「熱」起來。

「圖騰椅」系列（2017）

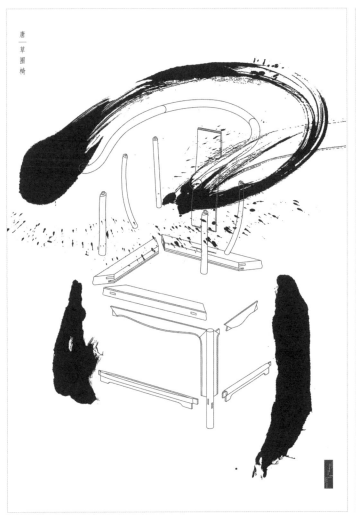

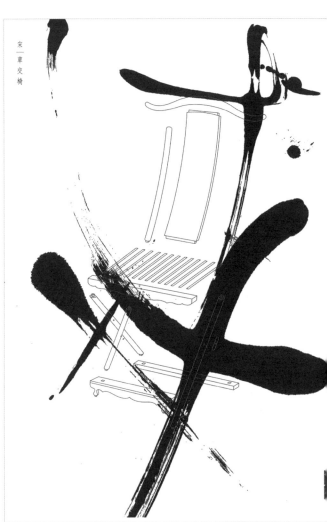

「椅子書法 II」海報（2009）

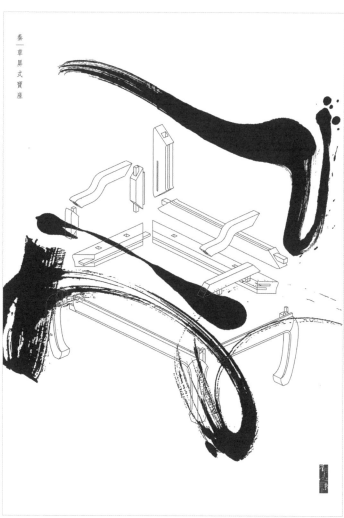

秦—草屏式寶座

Chapter
章節 8

椅子裏的小康

朱小杰
內地設計師

8-1

15 年的「椅子情」

8-2

劉小康

椅子裏的小康

朱小杰

椅子，一件看似簡單普通、卻不可缺的生活用品，把小康
與我緊緊相連。儘管我倆有不同的成長環境和教育背景，
卻絲毫不影響對椅子的熱衷。

小康以戲謔的手法去詮釋他對生活的體會，寄望給觀眾更
多設計與生活的思考。我以歷史為線索去探討人的生活方
式，對改善現代人生活的追求與情愫。

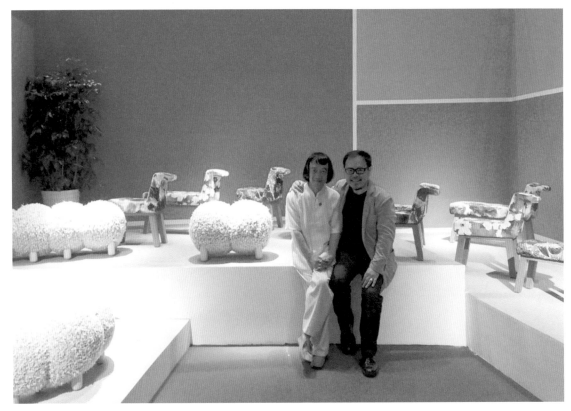

在 2015 年第一屆「（：意思：）設計展」的現場，朱小杰（左）與劉小康合照留念。

小杰與小康

我記得小康曾經在郵件裏講到：他生在香港，接受了止統的教育，而我在內地只上過很短一段時間的學校，但是骨子裏民族的特性是相同的，在生活中透露出的生活哲學是共通的，在設計中對於民族的思考是相同的。這也是這麼多年來我們一直密切往來，合作無間的緣由。

我與小康是 2006 年在上海認識的，一見如故，都說是椅子的緣。杭間（編按：內地藝術史學者）知道後，他想通過對坐的物態美學的思考，重新喚起人們在日常生活中對美的追求，希望用椅子來表達我倆不同的思考方式與審美角度，要在清華大學美術學院美術館裏做一場關於椅子的展覽。

記得 10 月份，杭間、小康與我在上海見面，討論展覽的事。杭間有這麼一段話：小康是解構的，其充滿了調侃、批評與詼諧，是用「戲謔」去概括；我是重構，認同、平和、體驗，可以用「同情」去表達。於是有了「椅子情‧椅子戲」這個主題。杭間精準的定義讓人感佩，無以言表。

左圖的標誌是幾年前小康設計的，那時我倆準備參加英國百分百設計週，因為一些原因耽擱了。我倆共同的是「小」，我是垂直的，善於感懷和繼承，小康是水平的，他喜於思考和前瞻。

每一次思索，每一次設計，每一次合作，都是我倆對椅子的探索。

劉小康設計的標誌，中間的「小」字在他和朱小杰名字中均有出現。

對椅子的探索

人類從席地而坐開始到離地而坐，再到今天的垂足而坐。是否能沿着這條思路去發現，除了過去作品中的東西外，能否再重新做一些設計與組合。

當人們席地而坐時，只是為了調整屁股着地的環境；離地而坐就不一樣，更多的是追求位置上的不同；到了垂足而坐時，講究品味舒適與方便。一張小小席子能演變成一部家具的進化歷程。我常會感覺到一些很概念的設計都是源自我們祖先的生活方式，常常會有愈原始愈時尚的感覺。

小康說：「每一位設計師創作椅子時，都希望自己的作品，能成為時代的標記，然而，這卻非我創作椅子的初衷。椅子的本質是產品，優質產品的基本條件，也就是符合設計的功能美學。我的作品並不容易被歸類，視它為設計，它卻不讓坐者感到舒適；視它為純藝術，它卻分明具有被坐的功能。可是，從來無意說服任何一方或界別接納我的作品，我倒十分樂意游走於設計與藝術的灰色地帶，隨意探索各種創作的可能性。」小康的作品，正如小康自己說的「快樂地游走於設計與藝術的灰色地帶」，從快樂中透出人生如戲，只不過是一場充滿詼諧愉悅的戲。看着小康的作品，你自然而然也會有這樣的感觸：人生如同快樂的遊戲、無邪的童戲，人生也有揮之不去的舊戲。

展覽定格在我倆的對話作品上，寄望給觀眾更多設計與生活的思考。

在兩人十多年的交流中，劉小康做設計，朱小杰幫他打樣製作。

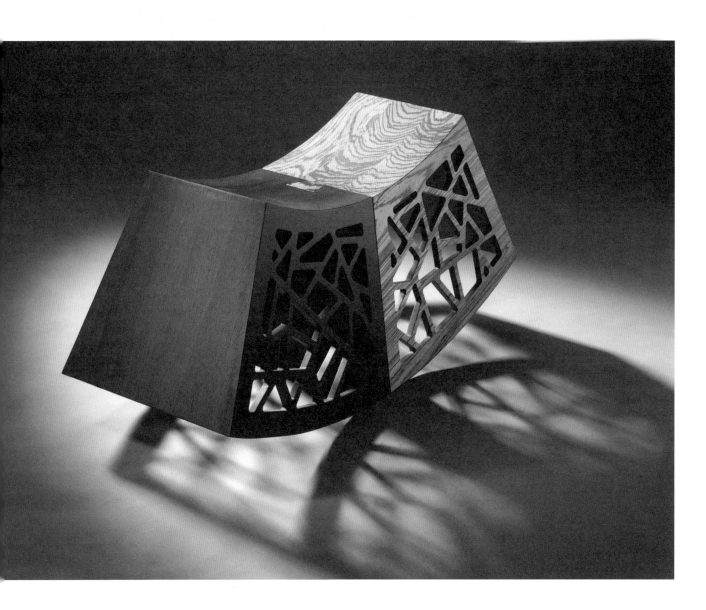

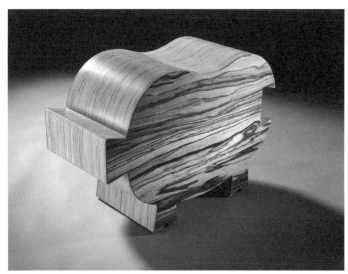

豬仔凳（2010）

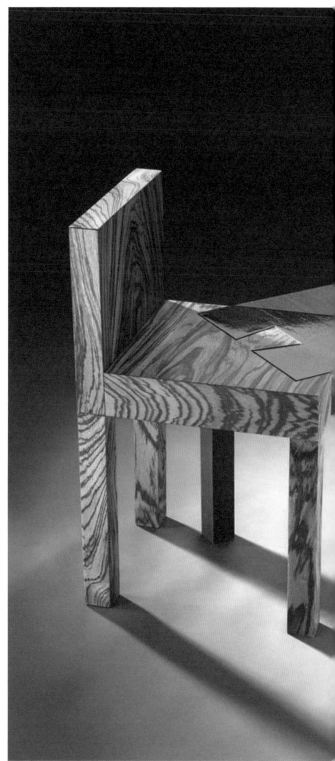

「Bond Between」（2008）

牽手

「椅子情‧椅子戲」之後，似乎我倆從此就牽上手，與椅子
與展覽樂此不疲。

與小康合作的「無中生有」系列，在台北當代藝術館展出，
備受矚目。現在已經被香港文化博物館收藏。

小康做設計，我幫他打樣製作。我是個認真的手藝人，手
藝還不錯。當然最重要的是我喜歡小康的設計，他的設計
不僅是讓人遐想，重要的是讓人思考。

在我策劃的「（：意思：）設計展」（下稱「意思展」）裏，
每年小康帶着他的新作來捧場，讓我很感動！第六屆「意
思展」的藝術序廳裏，小康委託我做一些材料的創新，儘
管有點難度，確有意思，因為我喜歡小康作品背後的故事。

我為此做了一支視頻，小康在視頻裏講述道：「我是先喜歡
椅子才造家具的。我和小杰結緣於 2006 年在上海的一個
園區的開幕典禮上，在園區中有小杰的專門店，初次見到
小杰的作品，志同道合，一見如故。往後參加『意思展』
是要感謝小杰每年都挑戰我的椅子藝術創作，要化之作產
業，獲益匪淺。所以小杰對我來說不單是認識、做朋友，
也是亦師亦友的緣分。」

小康於我，亦是知交。

技能加哲學產生藝術家，再加功能產生設計師。小康不僅
是藝術家，亦是設計師。

15 年的「椅

劉小康

多年摯友杭間一再向我提及家具設計師朱小杰的名字，說定要介紹給我認識。但在他未及幫忙安排之前，一個機緣巧合下，我就與朱小杰互相認識了。記得那是 2006 年，另一位好友唐婉玲與我一起參觀上海西郊鑫橋創意園區時，我們有意無意就走進了朱小杰的家具品牌店中。唐婉玲早就認識朱小杰，她當下就幫我們互相介紹了。當我看到他的家具設計時，頓然明白為何杭間一直強調我有必要認識小杰！他的作品都是原創設計，別具風格；而製作上也力臻完美，工藝超卓。他的確是在當時內地一窩蜂模仿西方或一面倒因循明式家具風氣中的一股清流！我實在十分佩服、十分欣賞。

翌年，我就急不及待帶同兒子天浩到小杰溫州的工廠拜訪。我們經過工廠區一堵圍牆的大門後，就被眼前所見震懾不已！首先映入眼簾的，竟然是一幢精緻得如美術館的建築物，它的線條簡練、比例精確。我們走進去，再看到大樓中間有一條樓梯直通頂樓，有如曲徑通幽，直達設計的殿堂。

一番詳談交流後，我了解到小杰是學徒出身，並沒有上過任何正規的設計課程。他一直

「**之情**」

強調自己只是一個工匠，但他擁有如此精湛的手藝、如此敏銳的觸覺、如此熱愛文化的心、如此謙虛的態度，根本比很多專業的設計師有過之而無不及。而且他的天賦才華不僅發揮在家具、燈具、茶具等立體設計上，也有運用於書籍、宣傳冊子、視頻影片等平面和文案設計中，甚至呈現在他那幢如美術館般的廠房大樓的外觀及空間設計裏。依西方的說法，他就是一個有如達文西的全能創作人（Renaissance Man）。

往後的十多年間，與其說我和小杰的合作不斷，倒不如說是小杰一直在協助我、鼓勵我、啟發我完成了一個又一個系列的作品，是我「椅子戲」創作歷程中一個重要的夥伴。我自 2015 年起已六度參與小杰每年在上海家具展中策展的「意思展」，此外，我們亦合作發展了一套由董陽孜老師書法作品啟發的「座『無』虛席」椅子系列，於 2009 年在台北當代藝術館展出，之後也多次在各地展出。這套作品最終由香港文化博物館收藏。

2011 年，在杭間的促成下，我和小杰終於亦在北京清華大學美術學院美術館舉辦了一次名為「椅子情・椅子戲」的聯展。小杰還特意根據我舊作「椅子戲 II」的意念製作了一把有三個座位的「椅子戲 III」。開幕當日，我倆和策展人杭間分別坐在椅上的三個位置，作了一場結合友誼和設計的對話。後來有一天，小杰給我傳來一張相片，相中正是當日我們一起坐過的「椅子戲 III」！他竟然把如此大型的一把椅子安放在溫州工廠的花園中，儼如一座雕塑作品，配合他一直悉心打理的植物，彷彿要把我們的友誼變成一道風景作為紀念。這實在太有意思了！我衷心感謝小杰多年來的支持。

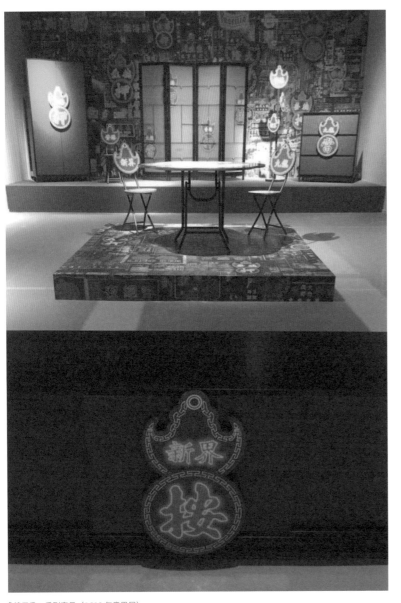

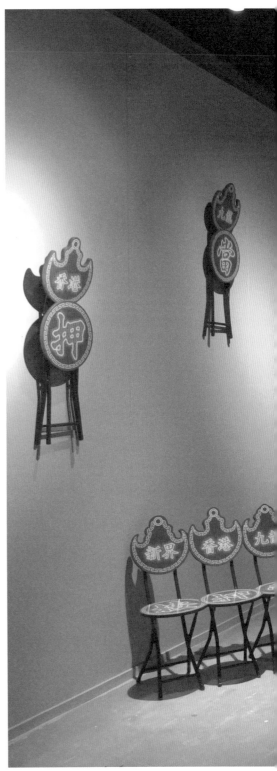

「椅子趣」系列家具（2016 年意思展）

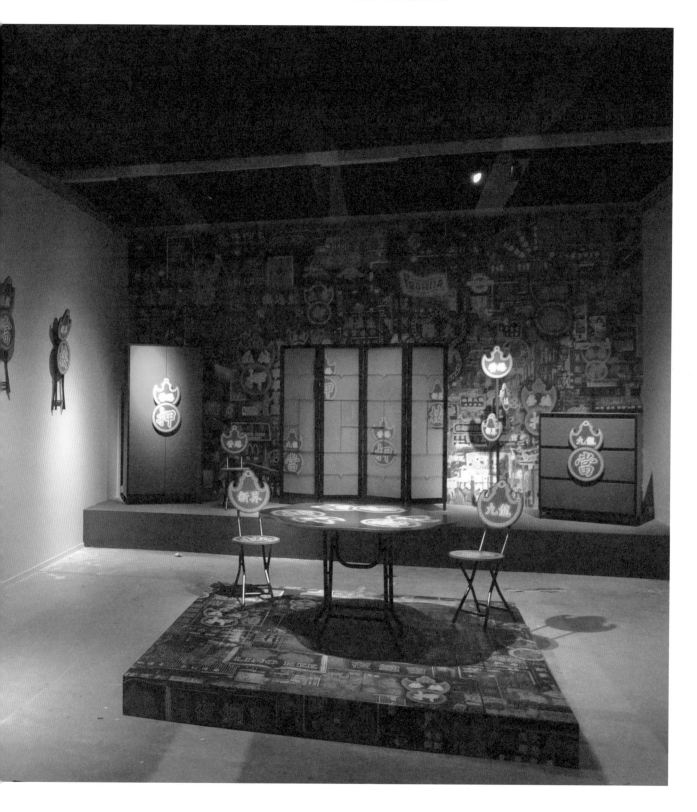

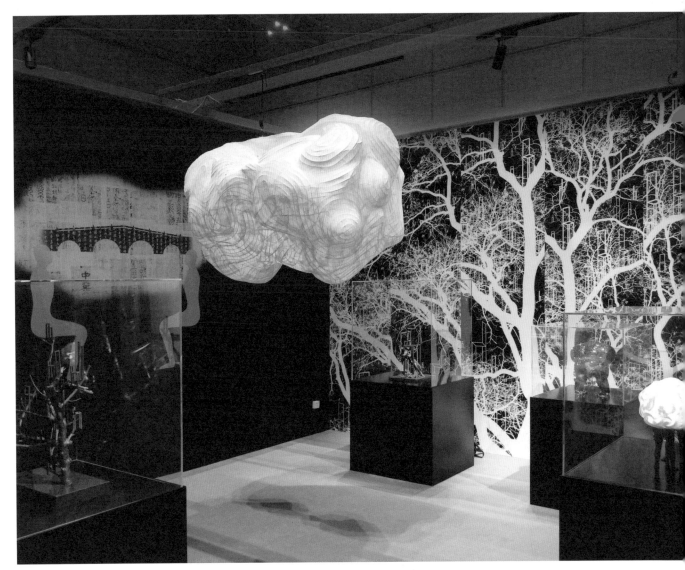

「溝通」系列裝置（2018 年意思展）

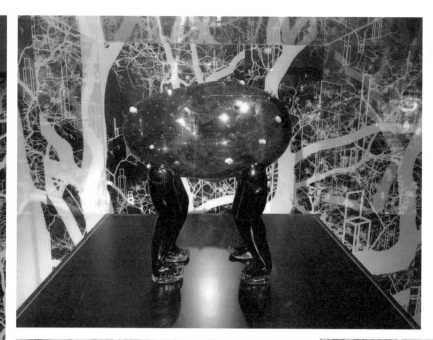

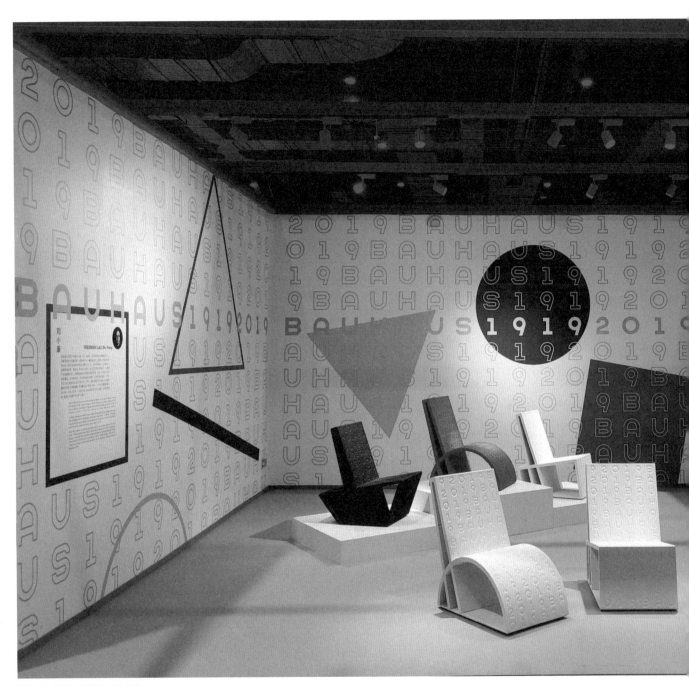

「圓・方・角椅」椅子系列（2019）

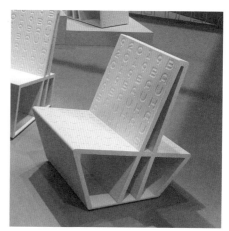

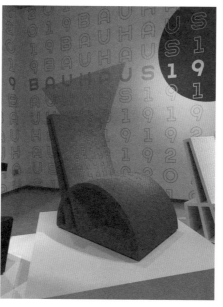

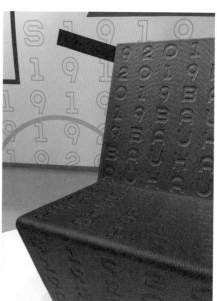

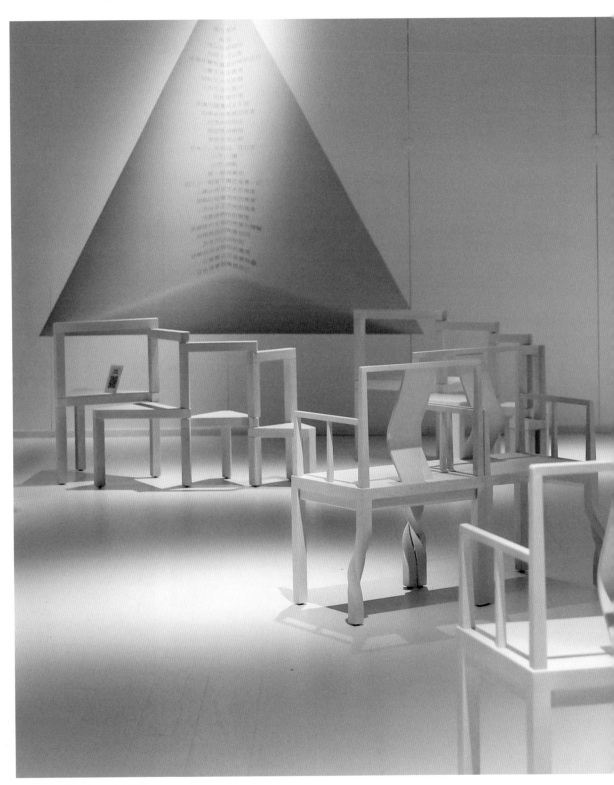

「椅子戲」系列作品（2020 年意思展）

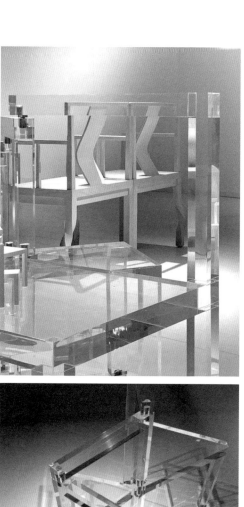

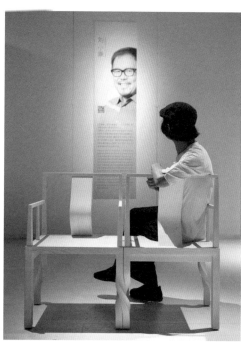

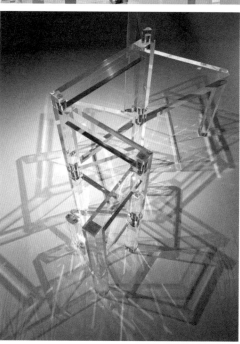

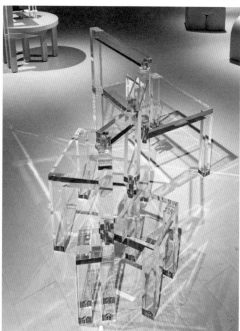

Epilogue
後記

回顧創作初心

劉小康

今次籌備出版椅子戲這本書，我重新閱讀各位朋友前輩給我寫的文章時，感覺之震撼、意義之深重，教我不得不重新與大家分享，並作個回應。

從鄧海超在 1990 年代寫的一篇，到朱小杰最新為此書特撰的一文，裏頭都充滿着各位對我作為設計師而從事所謂藝術創作的客觀分析。他們既看透我的作品自然而然地流露着設計師的冷靜，又揣摩出我的藝術創作之路的初期，總是不自覺先要設定透過作品傳達一些什麼的信息，而不是如廣泛藝術家創作的純藝術。他們也用不同的言語提示我，這種創作思考方式既是我的特色，同時也可能是個缺點。

去年底，香港 M+ 視覺文化博物館開幕展展出了我於 1985 年創作的「我係香港人」海報，大家都感興趣，認為這個是我用椅子作為符號，能清楚表達香港當時的社會現況和議題，實在是「椅子戲」系列作品的始祖。事實上，早在 2008 年於英國維多利亞與艾伯特博物館（V&A）的「China Design Now」展覽和 2009 年於德國設計博物館的「Sit in China」展覽，分別都選取了這張我自己一直忽略的作品作為他們展覽的開場白！這個例子也許是另一個證明，旁人的確比我自己更清楚我的作品特色。

重新閱讀這批文章，令我發現自己竟然如此忘記初心、如此忘記前輩朋友的提醒！我的創作生涯已經走了一段不長也不短的路，在這個時候重新讀到這些文章，為我帶來的感受絕對比我當初收到文章時更為深刻。當中某些句子，更有如當頭棒喝！

再次感謝各位前輩和朋友真切用心的意見，為我往後重新出發的創作之途點上引路明燈。

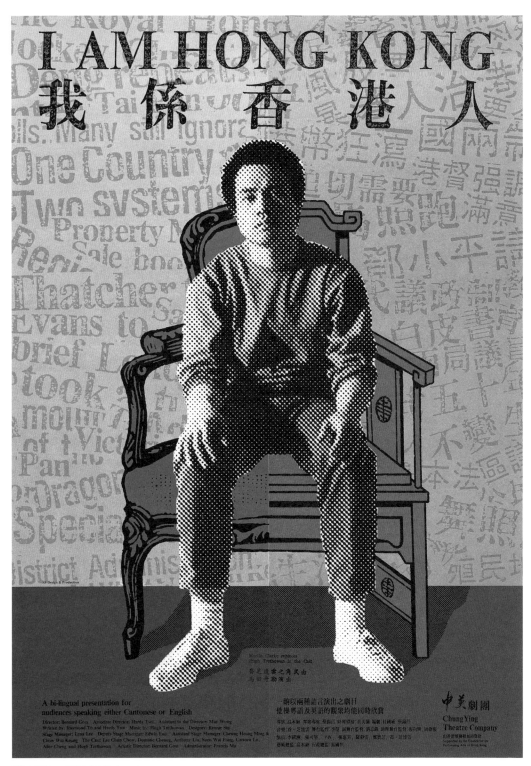

「我係香港人」劇場宣傳海報（1985）

「椅子戲」系列曾參與之展覽（選錄）

「香港 M ＋博物館開幕展：物件・空間・互動」，香港 M+ 視覺文化博物館（2021）

「意思設計展」，上海（2015 – 2020）

「法國五月 - Le French Design, so Starck, so Bouroullec...」，香港 Nan Fung Place（2019）

「台北粉樂町當代藝術展」，台北（2019）

「椅子戲・漢字記」，蘇州（2016）

「劉小康決定設計」，香港文化博物館（2015）

「『無牆唱談』—— 香港藝術館藝術廣場展」，香港 (2015)

「『第二號議程』—— 香港藝術中心展」，香港 (2014)

「Simulacra Affinity」，釜山電影中心（2013）

「藝術亞洲藝術節」，首爾（2013）

「第五屆光州國際設計雙年展」，光州（2013）

「Hong Kong Designer Chairs Salon: Seats with a View」展覽，巴塞爾藝術展，香港會議展覽中心（2013）

「『大中國的味道』兩岸三地當代民藝設計展」，米蘭傢具設計展，米蘭（2013）

「百分百展會」，倫敦設計節，倫敦（2012）

「坐下來」展覽，米蘭傢具設計展，米蘭（2012）

「中國設計大展」，深圳（2012）

「香港設計傳承跨越 —— 靳埭強 70 豐年展」，香港中央圖書館（2012）

「椅子情・椅子戲」展覽，首屆北京國際設計三年展的衛星展，北京（2011）

「藝術對藝術」，上海及香港（2010）

「手藝的新美學 —— 中國現代手工藝術家提名展」，上海民間藝術博覽館（2010）

「無中生有 —— 書法｜符號｜空間」展覽，台北（2009）

「坐在中國」主題設計展覽，法蘭克福（2009）

「中國當代空間表情 —— 遊・戲」展覽，荷蘭設計週（2008）

「創意香港在倫敦」展覽，倫敦（2008）

「東京百分百展會」，東京設計節，東京（2007）

「『椅子戲第二回』劉小康作品展」，香港中環嘉咸街精藝軒畫廊（2007）

「『椅子戲』劉小康之最新作品」（香港展），香港銅鑼灣時代廣場（2005）

「『椅子戲』劉小康作品展」（香港展），香港中環交易廣場精藝軒畫廊（2005）

「『椅子戲』劉小康作品展」（台北展），台北（2005）

「『椅子戲』劉小康作品展」（日本展），靜岡（2005）

「『椅子戲』劉小康作品展」（東京展），東京（2005）

「『椅子戲』劉小康作品展」（北京展），北京（2005）

「『IN CHINA』中國平面設計主題邀請展」，平面設計在中國 05 展，深圳（2005）

「東京藝術博覽會」，香港精藝軒畫廊（2004）

「第八屆國際袖珍雕塑展」，夏威夷大學美術館（2003）

「藝遊鄰里計劃 II —— 人・椅：劉小康作品展」，香港大會堂低座（2003）

「墨與椅 —— 靳埭強 + 劉小康藝術與設計展」，大阪（2003）

「張義與香港當代藝術展」，新加坡誰先覺畫廊（2002）

「市政局藝術獎獲獎者作品展」，香港（1999）

「『位置的尋求』：裝置及混合媒介作品展」，香港藝穗會（1998）

「劉小康九七台北作品展」，台北（1997）

「市政局雕塑設計比賽優勝作品展」，香港梳士巴利公園雕塑廊（1995）

「劉小康近作展」，香港科技大學（1992）

劉小康

出生於 1958 年，劉小康於香港理工學院（香港理工大學前身）畢業後，即加入靳埭強先生當年所屬的新思域設計有限公司，展開設計師的生涯。及後，劉氏應邀與靳埭強先生共同創立靳與劉設計顧問，成為該公司的創辦人。至 2013 年，新合夥人高少康先生加入，該公司因而更名為靳劉高創意策略。

從事創作逾 30 年，獲獎項多達 300 個，劉氏活躍於多個不同的創作領域，皆取得一定成就。

公共藝術

劉氏對純藝術創作有着一份濃厚的熱愛及堅持。他早年的創作多是反映自己對一些人生哲理的批判和思考，代表作品包括「另一個終點的開始」（1992），獲夏利豪現代藝術比賽「雕塑組冠軍」（1992）。及後，他的作品漸漸趨向鑽研人與人之間的關係，以及人與其他事物的關係，當中作品甚豐，包括「信息匣子 I、II、III」（1992）、「位置的尋求 I、II」等，分別獲「市政局藝術獎」（1994，1998）、「市政局雕塑設計獎」（1994）。於 1995 及 1997 年，劉氏更獲贊助往意大利威尼斯及美國進行藝術交流，並於其間創作了多個重要作品，獲當地美術館收藏。

在設計專業的影響下，劉氏善於在表達概念的同時，兼顧各個界別受眾的接受情況。歷年來，劉氏獲不同的機構委任創作公共藝術品，代表作包括「智息」（由香港房屋署委任於 1999 年製作，作品設於香港天水圍）、「圓」（由香港前臨時區域市政局透過「公眾藝術計劃 1999」委任

於 1999 年製作，作品設於香港青衣）、「九乘」（由香港文化博物館透過「公眾藝術設計邀請比賽」委任於 2001 年製作，作品設於香港文化博物館內）、「書之光」（由香港中央圖書館透過「香港中央圖書館藝術裝置設計比賽」委任於 2001 年製作）、「連」（由香港地鐵有限公司透過「地鐵車站藝術建築計劃」委任於 2001 年製作）、「幻彩神駒」（由新鴻基地產發展有限公司委任於 2008 年製作）等，作品清晰易懂、主題鮮明，成功結合地方特色與劉氏的個人風格，都成為當地非常觸目的地標。

2017 年農曆新年間，劉氏獲香港駐三藩市經濟貿易辦事處邀請，為當地打造了一組六個巨型燈籠公共藝術裝置，以慶祝香港特別行政區成立 20 週年。該作品名為「歲歲平安」，由香港工藝師以傳統的竹籐工藝紥作而成，表面印有三藩市最常見的華人姓氏及其英文翻譯。劉氏希望透過此組作品探討當年華僑遷美的歷史與當中的故事。

個人創作

自 1990 年代起，劉氏開始以不同的椅子形態作為載體進行創作，以「椅」喻人，以不同的角度更深入地探討人的問題。劉氏的椅子穿梭於他各類創作中，從公共藝術到平面設計、從家具產品到雕塑作品，都可見椅子的蹤影，漸漸成為劉氏的作品特色。千禧年後，劉氏始用「椅子戲」作為其椅子創作系列的名稱。

整個「椅子戲」系列，包括多個椅子家具系列及雕塑作品系列。椅子家具系列，主要分為「男女椅」、「連理椅」、「書法椅」及「動物小凳」等作品系列，分別探討男與女之間的關係、人與人之間的互動、人對書法的熱愛之情及人對大自然中其他生物的共生之意。而椅子雕塑作品系列，則有「椅子戲 II、IV」、「城市」、「議程」及「平衡」等作品系列。劉氏以不同的材質製作各個系列的作品，不斷嘗試與製作團隊攜手挑戰各種材質和工藝的傳統極限，提升行業的生產技術。

「椅子戲」系列的作品曾獲邀參加世界各地展覽，包括美國夏威夷大學畫廊主辦的「第八屆國際袖珍雕塑展」（2003）、香港康樂及文化事務署藝術推廣辦事處主辦「藝遊鄰里計劃 II—人 · 椅：劉小康作品展」（2003）、日本大阪 DDD 畫廊及日本靜岡文化藝術大學展出「墨與椅—靳埭強 + 劉小康藝術與設計展」（2003），台灣「無中生有—書法｜符號｜空間」展（2009）、上海「手藝的新美學—中國現代手工藝術家提名展」（2010）、巴塞爾藝術展（2013）、「第五屆光州國際設計雙年展」（2013）等。

此外，於 2005 年，劉氏應各地美術館的邀請，於中國北京華長江商學院、日本東京設計浪潮、日本靜岡文化藝術大學、中國台北誠品書店、中國香港中環交易廣場精藝軒書廊及香港銅鑼灣時代廣場等策展「椅子戲」主題展覽。於 2007 年，劉氏於香港中環嘉咸街精藝軒畫廊以「『椅子戲第二回』劉小康作品展」為名，展出全新一批椅子戲系列作品。至 2011 年，於策展人杭間先生的牽頭下，劉氏與朱小杰先生假北京中央美院美術館合展了「椅子情 · 椅子戲」展覽，成為首屆北京國際設計三年展的衛星展之一。

在藝術項目以外，劉氏亦是香港知名設計師，從事設計逾 30 年，他的作品非常多元化，涉及平面設計、包裝設計、品牌策略等各個不同的範疇。

作為藝術家、設計師、業界推動者，獲社會各界肯定，為他帶來不同的榮譽，包括「全港十大傑出青年」（1997）、香港設計師協會「金獎」（2005，2007）、「十大傑出設計師大獎」（2005）、「銅紫荊星章」（2006）、第三屆中國國際設計藝術觀摩展的「終身設計藝術成就獎」（2008）、中國美術學院藝術設計研究院頒予的「年度成就獎」（2010）、香港理工大學頒予的「大學院士」（2011）、「DFA 亞洲最具影響力設計獎——世界傑出華人設計師獎」（2021）等。

椅子戲
CHAIRPLAY

兩地三代創意三重奏
3 GENERATIONS
IN 2 PLACES CREATIVE TRIO [02]

劉小康 著
FREEMAN LAU

責任編輯　　趙　寅
裝幀設計　　靳劉高設計
排　　版　　黃梓茵　陳美連
印　　務　　劉漢舉

出　　版
中華書局（香港）有限公司
香港北角英皇道 499 號北角工業大廈 1 樓 B
電話：(852) 2137 2338
傳真：(852) 2713 8202
電子郵件：info@chunghwabook.com.hk
網址：http://www.chunghwabook.com.hk

發　　行
香港聯合書刊物流有限公司
香港新界荃灣德士古道 220-248 號荃灣工業中心 16 樓
電話：(852) 2150 2100
傳真：(852) 2407 3062
電子郵件：info@suplogistics.com.hk

印　　刷
美雅印刷製本有限公司
香港觀塘榮業街六號海濱工業大廈四樓 A 室

版　　次
2022 年 7 月初版
©2022 中華書局（香港）有限公司

規　　格
16 開（250mm x 200mm）

ISBN
978-988-8808-13-7